U0106995

韓 秉 華

hongkong

雙 城 視 覺 · 進 展 香 港

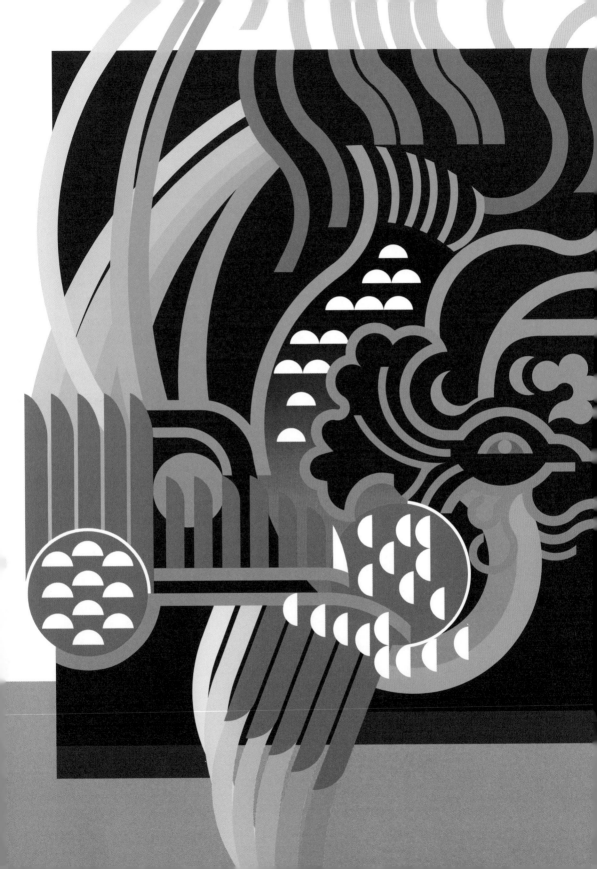

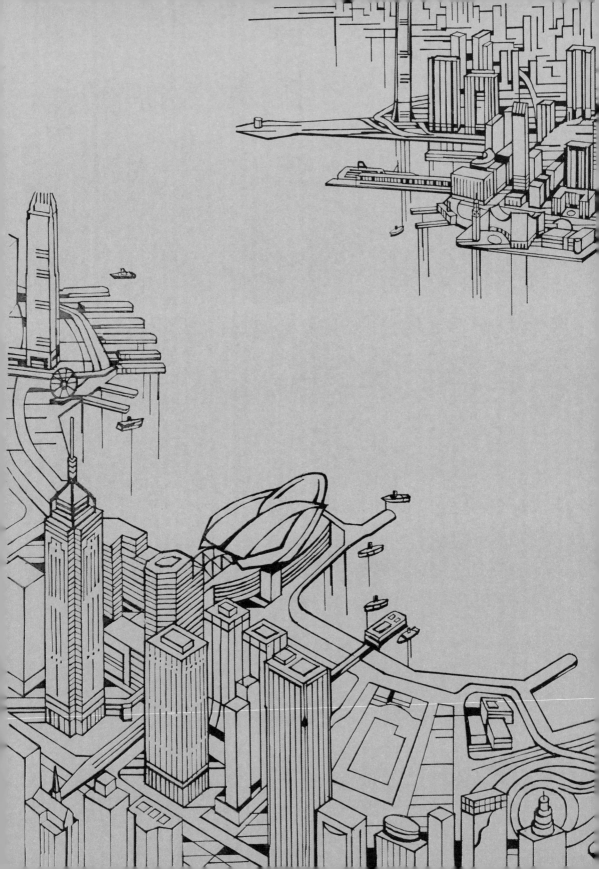

目錄
CONTENTS

進展香港

韓秉華

浮生於世，溫飽是最基礎的需求，在物質化的世代要持續工作以賴以維生及家人，然而，能有適合自己興趣的職業，可以發揮所長是幸運的。過去歲月能馳騁於美術天地，投身於藝術與設計創作感到非常滿足。

早年修讀設計時經常在國外一些設計叢書中閱讀到有意義的論述：「設計提高人類生活促進工業生產、美化環境及傳播文化，不單只是重視自我表現，更應重視對社會的責任表現，承擔形成新的文明秩序及精神領域的使命」。這與「窮則獨善其身，達則兼善天下」的中華文明人格理想情操非常切合。

我相信存在的價值是在有餘力之下能幫助別人，社會是群體化的，大家都希望一個共同富裕文明的社會才是理想的生存國度。能以自身所長，運用設計與藝術的微力直接或間接幫助別人或達至影響、改善社會上的不足是愉悅的。

多年來一直從事設計與藝術造型，包括平面及立體，在與蘇敏儀成立設計公司以來，我們的信念是希望釋放部分的工作餘力參與公益性或無償的社會題材設計，是對社會理解、文化體會通過藝術設計創作投射出的情懷！欣慶多年來也累積了一些有關公益性的類別創作，亦因為是義務性設計，委託方基本上是不會干預而且尊重創意，讓我有更多的空間發揮藝術性，從而創作了一些有影響力或好評而獲獎的作品。

明珠繞風帆　香港藝術節

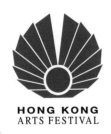

香港一直以來是商業至上之地，在上世紀70年代前還被戲稱為文化沙漠。隨著城市急促發展，生活也變得富足起來，為了切合香港的國際形象、促進旅遊，成立於1957年的香港旅遊協會，現名為香港旅遊發展局，籌備每年春天舉辦的國際藝術盛會「香港藝術節」，含音樂、舞蹈、戲劇表演等中西薈萃的節目。率先在1971年舉行了節徽設計比賽活動，評審由日本的田中一光先生及香港的石漢瑞先生等組成，田中一光是1970年大阪世界博覽會日本館的設計師，石漢瑞是60年代由美國來香港開展平面設計的先驅。我當時在香港中文大學校外進修部修讀設計，在導師王無邪先生鼓勵下，參加徽號比賽並且取得了首選。

標誌是以「明珠繞風帆」為概念，帆船為香港的象徵，香港亦稱東方之珠，放射線條構成基礎元素，雙帆對稱是構圖美學概念的一種形式，在帆影中一條條白線象徵了從明珠中散發出來的藝術光華。

標誌從1973年第一屆開始應用至今已經五十多年過去，香港的文化藝術發展亦隨著社會經濟發展而更蓬勃，不僅有香港康樂及文化事務署轄下的博物館及各文化空間，還有西九龍文化區、M+博物館、香港故宮文化博物館，使香港文化發展欣欣向榮。

家 庭 計 劃 是 一 家 幸 福 的 泉 源

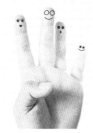

家庭是社會的結構支柱，家庭亦影響著孩子的一生，人口及生育一直是政府關注的問題。60及70年代香港人口隨著中國大陸來港人士激增，對公共醫療、居住、教育和福利也增加了很大的壓力，當時社會還保留重男輕女現象，生了多個女兒還一直要追生到一個男孩，香港居民對計劃生育概念不太重視，往往會在街上看到一個母親拖帶著三四個孩子，對於家庭及社會是一個負擔，在當時香港的環境來說，一家四口是普遍認同提倡的。

香港家庭計劃指導會責任重大，展開對生育正確態度的宣傳教育，在1975年舉行海報設計比賽。我以小孩子的手作為主要元素，並在孩子的四隻手指上繪畫上「一家四口」的臉孔。海報以高光調黑白照片形式拍攝，手中所繪的圖像除了爸爸媽媽形象鮮明外，小孩則不分男或女，免除了一定要追生男孩的傳統觀念，幸福皆掌握於計劃生育中。

這張海報不僅幸運獲取了比賽冠軍，還在香港設計師協會首屆圖像展中取得海報組金獎，以及在波蘭華沙舉行的國際海報雙年展中取得入選獎項。

世事變化太快，近年多個國家地區少子化現象出現，普遍生育率下降，未來人口可能減少，對於社會結構、經濟發展和各方面都會產生重大影響，此時此刻又可能要宣傳鼓勵生育。

我 的 香 港

香港地少人多，房屋居住是最大的難題，從60至70年代，人口爆炸性增長，政府公共房屋建設追不上需求配額，輪候公屋上樓難如登天，造就了高地價的商業房地產發展。

蕞爾小城在經濟快速發展下，在密密麻麻的大廈中蝸居積壓著數以萬計的市民，他們一般從事低技術性工種或為無固定收入者，甚或是付不起高昂房租的年輕人，也有拖家帶口的家庭，更多為沒有收入的孤寡老人，只能選擇窄迫的房間或天台鐵皮屋，夏天一到如身處火爐一樣。

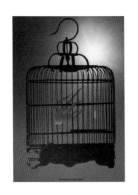

適逢在1982年香港正形設計研究院設新學校，舉辦了"我的香港"（My Image of Hong Kong）為命題的海報創意展，設計者可從創作過程中，探索我們居住的城市的生活、環境與前途，一再瞭解並作出反思，從而在作品中展示出對社會關切的心聲。我以一個香港常見的「雀籠」為基礎，以攝影剪影效果疊入深邃的藍色天空爆放一抹光芒，在鳥籠中視覺焦點上有燃燒的火焰，反映香港居民身處一個非常狹窄的居住空間的社會問題，並引起大家的反思。

時至今日香港極速發展成為國際大都市，但仍然產生了不少籠屋及劏房的居住問題，或生活在緊迫環境的房子裡，顯現了在社會發展的過程中仍高度依賴房地產經濟的不平衡缺失。

新一屆特區政府已經四處尋覓土地並望加快公屋上樓的等候時間，社會上只有安居才能樂業，希望香港能順利解決多年累積的難題。

踏 上 義 工 成 長 路 ， 個 人 社 會 同 進 步

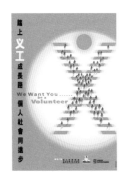

Volunteer一詞源於拉丁語，其意思是"意願"，香港翻譯為義工，內地稱為志願者，台灣地區則稱之為志工。古代有"善者""仁者"之稱。他們通過參與服務工作對社會、對他人盡了一種道德責任。

2001年為國際義工年，香港社會福利署推廣義工服務督導委員會邀請我設計標誌及海報，為義工活動帶來新形象，我欣然接受並義務創作。

標誌以鮮明的橙色為主，配以心形和「V」字手勢圖案，並襯以一對活潑開心的眼睛展現著義工用心服務社會大眾。海報則以簡體字的「義」為元素，象徵眾人走在十字路口的斑馬線上，構成了心形效果，結合橙色的圓形既像太陽也恍如一個歡樂的人形，寓意加入義工行列的喜悅。

「新形象」義工運動新標誌
義工服務一直都給人一個好心做好事和幫助老弱傷殘的印象，這只是一個非常片面的看法。義工服務其實對於義工和接受服務的人士都有益處。而服務類別更是有動有靜、多姿多彩、充滿活力的。故此，我們希望透過一個新的標誌，為義工帶來新形象。我們很榮幸得到名設計師韓秉華先生義務為我們設計了一個充滿活力和動感的義工運動新標誌。該標誌以鮮明的橙色為主，配以心形和「V」勝利手勢圖案，象徵義工用心去服務，在過程中義工和服務受眾均有得益，充分帶出了義工的精神。

此外，韓秉華先生更運用新標誌，為義工運動設計了一系列的宣傳物品，如海報、單張、義工服務小冊子、巴士車身廣告設計、滑鼠墊及襟針等等。

社會福利署　推廣義工服務督導委員會
2001年　國際義工年

青 年 雙 手 創 造 未 來

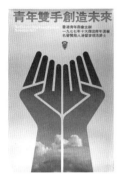

青年就如早上八九點的太陽，處在人生最有精力的時期，是最有夢想最有創造力的時期！

香港青年商會在70年代開始舉辦「十大傑出青年選舉」，候選人必須服務於工商業、公共及社會服務事業、專業工作、教育界及娛樂、康健及藝術事務。評審準則為候選人在其行業的成就及在社會服務方面的貢獻。

在1977年香港青年商會邀請我義務為標誌、海報、小冊子及獎座等創作設計。我以「青年雙手創造未來」為主視覺海報概念，以一雙有力的手及簡潔的幾何抽象構成剪影效果，映襯藍天白雲的天空，標誌著青年人潛在的自我力量，寓意通過個人的努力而可以雙手開啟天地，為自己更為社會作出貢獻，海報以深淺藍色為主調，結合專銀色背景印刷加強悅目與現代感。從平面設計的圖形轉化為立體的獎座，需要在造型上做出調整，比例的修正、物料運用中處理得宜才有好效果。獎座的雙手線條造型用40毫米厚度的透明壓克力膠以人工切割打磨而成，結合不鏽鋼基座，在今天看仍不失時代感。

在八年後的1985年，我也榮幸地經中文大學校外進修部主任、立法局議員何錦輝教授和設計課程主任金嘉倫先生的推薦提名參加競選，終在頒獎臺上從當時的布政司鍾逸傑爵士手上接過獎杯。

關 心 青 年 人 的 國 際 會 議

青年人是社會發展的重要支柱，社會應積極教育培養年輕一代，多些關懷與啟導。怎樣正確建立一個關心青年人的社會，一直以來是世界許多國家所關注的問題。

早於1989年，香港社會服務聯會籌辦了一個國際性青年人的會議。社會工作者、專家、教授齊集香港，交流對青年工作的經驗。我被邀設計大會的標誌、海報及宣傳品，畫面上也少不了年輕人的活潑形象，但是海報並不

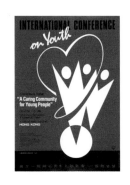

以寫實的手法繪畫出年輕人朝氣勃勃的面貌,而是用幾何簡化的抽象風格勾劃出青年人活力的一面。

圖案造型基本以直線、圓弧線相互組成,手牽著手的青年人踏在圓形上也象徵了我們居住的地球,他們攜手一起勇往直前。圖形除了有人物的造型感外,也給人有一朵朵盛放花兒的璀璨感覺,比喻了美好的明天。為了突破直線的單調,增添活潑的氣氛,一條由弧線畫出的彩帶環繞舞動,呈現出一個心形,貼合了大會的主題「建立一個關心青年人的社會」。

整張海報以簡樸強烈的紅黑二色印製而成,紅色帶有熱烈與歡樂的氣氛,與黑色配襯更添力量感。白色的圖形與紅色背景產生了鮮明的對比,非常耀目,構成一張國際性會議格調的海報。

「青年節」為我香港

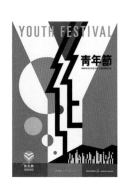

年輕人是社會未來的主人翁,為了建立美好的香港,在1989年中央青年事務委員會首次籌辦了青年節,我亦為委員會成員之一亦參與了海報及標誌設計。標誌以「Y」字、飛鳥及大樹組成,廣泛應用於主題海報、宣傳品及旗幟中。

海報表現年輕人堅強自信,為香港明天積極創造的意念。在構圖上以幾何構成,組成象徵青年人的「Y」字,挺拔的黑色線條勾畫出兩個青年人的面部,在圓圓的太陽映襯下,朝氣勃勃地朝著同一個方向,有共同奮鬥的目標。右下角港島太平山幢幢華廈交織著,象徵繁榮一面。

色彩上採取了鮮明強烈效果,天空兩邊各以天藍與彩綠,分割出不同的空間感,上方的紅色三角在冷色調的襯托下造成了戲劇性的效果。左邊面部上的紅色小半圓在功能上劃分出女青年嘴唇的感覺與右邊用粗橫線象徵男生又有一點分野。

香港正形教育三十年

70年代末,香港經濟起動,對設計業有更大需求,一群有理念的設計家、藝術家、熱切關心設計發展的人士,其中鍾文勇先生、蘇敏儀和我於1980年組成「香港藝術設計中心」,在香港銅鑼灣高士威道講授設計。同時靳埭強先生、梁巨延先生等亦正準備籌組設計教育機構,兩組力量稍後於1981年聯合成立「香港正形設計研究院」,1985年獲香港教育署批准成立「香港正形設計學校」。校董會多年來歷經人事變動改組,先後有王無邪先生、吳璞輝

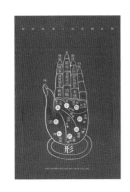

先生、林迪邦先生、王偉彬先生的加入。學校向有志投身於設計行業的年輕人提供學習之空間，熱切地推動設計，包括平面、室內及時裝設計。

為加強設計交流，「正形」率先與日本字體設計協會合辦「現在香港設計展」，在東京兩個展場及大阪展場展出。隨後亦舉辦「香港華人設計師展」，於香港藝術中心、北京、上海、廣州等地巡迴展出。

1981年香港正形設計學校海報展由九位創辦人各自設計一張海報展出，我以中國民間傳統的掌相圖案為視覺構成，掌相圖中的文字轉換為有關美學與設計的字句，象徵設計均掌握於學員手中。

隨著80年代國際設計大潮流的興動，「正形」創校者的年輕力量澎湃，通過創作海報、展覽、演講、交流，促進香港設計的活力，更組織本校設計師代表團應邀在廣州、天津及上海等地作講座設計交流。

「正形」在香港設計教育耕耘三十多年，培養新一代設計師為理想，每年均以一個特定主題舉行畢業作品展，而專題海報由導師設計或優秀畢業生設計，在香港視覺設計領域留下不少寶貴印記。時移世易在少子化現象及政府招生寬鬆政策影響下不得不停辦，也是完成一個時代的使命。

光 輝 聯 合 人

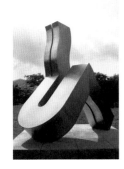

聯合書院成立於1956年，前身來自廣州或附近地區南移的五所私立大學書院。1963年香港中文大學正式成立，聯合書院、崇基學院及新亞書院成為三所創校成員書院。

1989年正值聯合書院慶祝成立三十三周年之際，該院校友會會長張煊昌先生委託知名作家西茜凰為代表，邀請我創作一座雕塑致送母校，以資紀念，鼓舞同學校友以堅毅意志面對香港歷史轉變時刻，提高理想和目標。

在構想中以簡潔的現代造型表現，並以「人」字作為造型基礎，意為一切文化藝術、教育皆起於人，亦體現聯合書院“全人教育”的理念。造型除了「人」字的融入外，在立體的另一斜面，呈現英文字母「U」，表示“UNITED”，表現了聯合書院有「聯合人」之意，整個造型上方有兩條分開的幾何弧線、造型展現了奮發向上的光芒。

在院慶典禮當天，聯合書院李卓予教授致詞說，這樣堅毅孜孜不倦的風範正是聯合書院多年來推動高等教育的目標和理想，冀望每個「聯合人」都有著如「光輝聯合人」造型雄偉的精鋼雕塑所表現出不凡的風範、高昂的理想

和堅毅的意志。

今日，雕塑仍然靠著遠山面向廣場，人們拾級而上至平臺即可遙望，「光輝聯合人」恍如一個老同學正揮舞著手迎接訪客的客人與新學子，願它長久矗立在滿園紫荊與山間松柏處作為一個光輝人格象徵。

粵港澳大灣區 —— 民心學校

發展粵港澳大灣區，是國家的重要政策，港校北上已經成為"新潮流"和有所需求。香港科技大學（廣州）校區坐落於廣州南沙區，粵港深度合作園港式社區內，已率先於2022年迎來第一批新生。

廣州南沙民心港人子弟學校也在同一社區內，是內地第一所非營利性的十二年一貫制學校，以香港教育課程為基礎，設有小學、初中及高中，並以雙語教學，植根中國文化，相容國際教育。生源以港澳臺及海外僑胞子弟為主，辦學機構在香港註冊，由全國政協副主席梁振英先生牽頭。

學校整個校園有四棟教學樓、一棟行政樓及禮堂、三棟宿舍、一個體育館、一個運動場及室內恆溫泳池。建築由架空連廊及平臺連接，其規模恍如一所大學。建築師為設計上海世博中國館的建築師何鏡堂先生。

我受梁振英先生邀請為該校設計校徽，他說出學校取名的原意及教學目的，是取意民心相通、深化推動香港融入國家發展大局，鼓勵香港同胞用好國家發展大機遇，增強香港與內地的人文交流和民心相通，培養香港青少年的愛國愛港精神，培育"香港根、中國心、世界觀"的大格局，助力粵港澳大灣區一體化的建設。

校徽以民心（MINXIN）首字母"M"字造型構成，如一本翻開的書，亦如一座優質教育的獎座。擴射狀的洋紫荊樹冠，圓圈則象徵地球，內以五個心形圖案的洋紫荊樹葉環繞，其動態圖形與香港區徽如出一轍，傳達胸懷祖國的"中國心"情懷。

"小漁村"變身大都會

城市是人類共同建立的生存空間，有活力的城市永遠充滿機遇，過去多年目睹亞洲及中國多個城市在急促發展，尤其上海及深圳，而中國香港與新加坡、韓國及台灣地區，自20世紀60年代以來至90年代期間，同在發展中競爭而向前跨進，經濟發展迅猛稱譽為亞洲四小龍，香港更是從"小漁村"變為

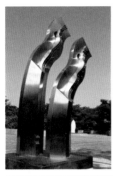

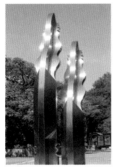

大都會的格局。

《魚進龍》不鏽鋼雕塑是在1990年參加香港市政局及香港藝術館主辦的雕塑比賽獲獎並委約製作安裝於香港九龍公園雕塑廊內。

雕塑是藉雙魚飛躍、化身為龍的傳說，表達對香港從小漁港發展為大都會的讚頌。

《漁進龍》的啟示

在香港，因為歷史和地理的原故，可能是亞洲受到現代主義藝術影響最深的地區之一。本地的藝術家十分瞭解現代主義藝術的動向和趣味。同時，卻不願遠離傳統和對內涵的偏愛。在東西方文化交匯磨合的獨特創作環境下，一些作品前衞而極具個性，令人讚許，是把傳統寓於現代的真正創新。其中，九龍公園內韓秉華的雕塑《魚進龍》就是一個突出的代表。

《魚進龍》是一座不銹鋼雕塑。它不是一件傳統寫實的作品。它是由幾何形體構成的抽象現代作品。並列的兩個主體畫出一個弧線拔地而起，象徵一對躍出水面的生物，傳達出一種沖天的力量和奮力搏擊的激動。整件雕塑可以看成由上下兩部分組成。作品的下半部分由兩種寬度的平面構成，平面交接卻由圓弧過渡，是一種方中寓圓、圓中見方的法則。在於強調粗壯圓渾的力量和對影射形象的聯想。憑藉視覺上的經驗，你可以判定是「魚」的身影或是騰飛濺起的水柱。作品的上半部進一步完善了「魚」的展翼高飛的形象。由波浪形、鋸齒形組成的不規則組合，透穿的圓孔都強調出「魚」的特徵。多角度波動曲線更加強了「龍」的聯想和躍動感，顯出剛柔相濟的美。在此，作者對幾何形體作了精心選擇和取捨，令各部分建立起一種神聖比例關係，準確傳出作者的思想和資訊。在材料選擇上，現代主義藝術可謂毫無顧忌。《魚進龍》選用反光極強的不銹鋼材料，是作者出於精準預計光影對作品產生的影響和效果的考慮。變幻莫測的幻象，對主題的烘托起到不可忽視的作用。

看雨中的《魚進龍》另有一種意境。在失去閃光的雕塑頓感沉重，具象和幻象隨流雲細雨翻飛，破水而出，魚龍變化正當此時。《魚進龍》對藝術創作的啟示也正在於此。它與其他的優秀作品必會填平人們對現代主義曲解不滿的鴻溝。

徐傳鑫　藝評家
香港《視覺藝術》雜誌主編

區 旗 區 徽 的 故 事

1987年接到香港特別行政區基本法起草委員會姬鵬飛主任簽名邀請函,擔任香港特區區旗、區徽圖案評選委員會委員,十一位成員為錢偉長、馬臨、雷潔瓊、霍英東、毛鈞年、吳作人、劉開渠、榮高棠、文樓、何弢及我。

同年8月在北京人民大會堂召開的第一次會議中,在研究加強徵集區旗、區徽圖案的宣傳工作方面,在會議中我被委託負責設計海報、參賽小冊子和投稿表格。

海報設計的基本意念是以一支象徵設計的鉛筆作為旗桿,在迎風飄動的旗幟中央以兩條帶子展示「一國兩制」的精神,加上區旗、區徽的中英文大字,帶出了在旗的空間上邀請關心香港、愛護國家的人士用設計概念填上空白,讓將來的創意旗徽圖案在香港特區搖曳生姿。

1988年在北京美術館展開初評,投稿包括七千多份旗及徽的設計,來自內地各界人士、港澳臺同胞和香港其他居民,美國、加拿大、新加坡等十二個國家的僑胞也投來稿件,這次初評選出旗、徽各二十六項。及後在廣州第二次複選中選出旗徽各六項為二等獎,並呈報香港基本法起草委員會在北京召開起草委員會第八次全體會議,這十二項投稿無一項通過評為一等獎。經基本法起草委員會通過由香港三位評選委員文樓、何弢及我共同研究修改,我提出以香港人喜歡的紫荊花結合象徵國家主權的五星或星形,圖案要異於當時香港市政局的洋紫荊對稱形圖案,並可借鑑中國剪紙的吉祥圖案中常應用的迴轉圖案,以動態造型如風車般旋轉,展現香港是一個永不停步充滿動力的城市。

1990年2月由基本法起草委員會在三套修改方案中選出並正式呈報全國人民代表大會最後審定通過。《人民日報》海外版的頭版刊登並說明,獲選的區旗、區徽圖案是紅旗中央配有五顆星的動態紫荊花,紫荊花是香港市花,此次參選的三套區旗、區徽圖案是在群眾性徵稿基礎上由評委會專家們集體創作而成。

中 華 白 海 豚 的 誕 生

1997年7月1日是香港回歸祖國別具意義的日子。

為慶祝這般喜慶日子,香港特別行政區籌備委員會成立了「香港各界慶祝回歸委員會」,負責籌劃、組織、推動及協調全港性民間慶祝回歸活動。

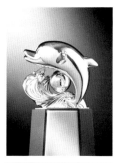

當時慶委會主席鄔維庸醫生與副主席范徐麗泰女士在1996年6月邀請我義務為慶祝香港回歸設計指定吉祥物及宣傳品，並建議可用中華白海豚作為圖案主角。更邀請我加入慶委會執行委員會及宣傳組參與工作。

為了集中精力創作，我暫時擱置了一些設計服務，整整三個星期翻閱了中華白海豚的資料，從白海豚的外形、體色到習性特點等詳細瞭解與研究。

在這段時間四易其稿反覆醞釀才完成設計。構圖為三部分：中華白海豚、浪花及特區區徽。開心活潑的白海豚從浪中一躍而起，向著區徽跳躍，浪花亦如彩緞，象徵喜悅與歡慶，展現香港回歸祖國懷抱的雀躍。

為統一整個平面設計的宣傳推廣計劃，我以「海闊天空·邁向彩虹」的意念，設計了一張以藍色為背景，配合迴轉性構圖的彩虹，以吉祥物白海豚為主角的海報。

除了平面設計外，還設計了白海豚的立體造型，一家禮品生產廠商特別向委員會申請專利，以合金鍍銀鑄造了五千個白海豚吉祥物紀念座，以港幣1,997元的定格銷售，此禮品的專利費為慶委會增添了不少活動經費。

香港回歸祖國已經走過二十多年，我有幸曾參與這個民間籌辦的慶祝活動。

郵票設計記載國家發展

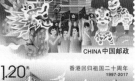

郵票是國家的名片，通過一張張郵票可展現國家文化，說好中國故事，提高國家文化軟實力和中華文化的影響力。

能參與中國郵政發行的郵票設計，在方寸之中發揮美術創意，讓這張名片享譽全國投寄世界是榮譽的。

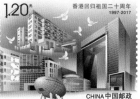

2017年首次受國家郵政局的邀請為中國郵政設計《香港回歸祖國二十周年》紀念郵票。郵票以「龍騰香港·特區新顏·紫荊追夢」為主題。三枚郵票運用富有透視感與深度感的構圖和精緻簡練的標誌性建築，描繪出香港獨特的魅力、喜慶熱鬧、城市脈搏的動感和大都會的氣派。

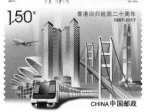

2019年12月20日也是澳門回歸祖國二十周年，也有幸為中國郵政設計了一套三枚郵票，包括「愛國愛澳薪火相傳·中西薈萃和諧共融·城市建設和諧發展」，展現澳門同胞與國家同心同德血脈相連的自豪感，以及多元文化，並

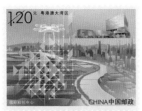

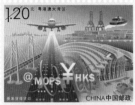

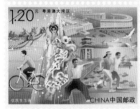

體現澳門融入國家發展,合力推進粵港澳大灣區建設的概念。

同年亦參與設計《粵港澳大灣區》特種郵票一套三枚,分別為「國際科創中心‧要素便捷流動‧優質生活圈」。

在2020年浦東開發開放三十年之際,我亦受邀創作一套郵票,有五枚,打破常規連票方式,以陸家嘴金融城居於中心,左邊是張江科學城及中國(上海)自由貿易試驗區,而右邊則是浦東東岸及洋山港等作為表現主題,將浦東日新月異的變化濃縮於方寸之間。

每設計一套國家政策發展成就的郵票,便更多瞭解祖國發展的迅速,感悟城市不斷發展改進,令都市及鄉鎮生活愈來愈美好!

GX 共享的人道醫療救援

共享基金會是國際性非政府非牟利慈善組織,致力於醫療及公共衛生人道援助,在2018年成立於香港特別行政區。

基金會的英文名稱"GX"源自「共享」的拼音字母,旨在響應「一帶一路」國際合作精神,以開展人道救援項目促進各國民心相通。

GX通過與一帶一路沿線不同國家開展合作,協助應對當地衛生及人道主義問題。

GX根據和五國已簽訂的備忘錄,在東南亞老撾、柬埔寨、東非的吉布地、西非的塞內加爾及毛里塔尼亞等地醫療衛生服務基礎薄弱的國家,為數以萬計的患者免費做復明手術,全面消除積壓的老年性白內障致盲病例。GX的全球工作發展亦包括疾病防控、災害應急健康風險管理、國際合作及社區知識轉移等公共衛生人道援助。

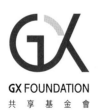

GX理事會由約20名中國和香港特別行政區知名人士組成,並由全國政協副主席梁振英先生任理事會主席。梁先生於2018年初邀請我為GX設計標誌,我欣然答應,並以G及X兩個字母為構成元素,G字有Global全球的寓意,X字的美化亦包含了"人"的形態,有旨在為全人類服務的含義。色彩上以我國國旗上的紅色及黃色配襯,在白色背景下營做簡約的國際風範。

世 事 變 遷 · 情 懷 不 變

從可見的視覺記憶中,回看人生與創作的成長歷程,就如一條無形的軌跡,連接過去通往未來,或能幻化為一顆信念種子,隨風飄去、落在一片靜土上,發芽成長。

能整理出多年來的繪畫、設計及立體作品結集成書,要感恩多年來提供設計創作機會的朋友及機構,可以讓我有發揮理想的空間。遊走於圓·方·角,沉浸於意理空間,半個世紀演化出如斯不同類別的作品,以點滴的努力成果給大家分享個人的喜悅,並希望給予年輕的設計師一點啟迪。

感恩在不同的創作階段均有不同的團隊朋友協力幫助,特別感謝香港康樂及文化事務署、香港文化博物館為我舉行"遷想無界"韓秉華設計藝術展,因博物館全寅的鼓勵與支持才努力整理出版書冊。

感謝中華商務助理總經理詹峰先生的助力,上海中華商務聯合印刷有限公司以及三聯書店 (香港) 有限公司葉佩珠女士、李毓琪女士協助出版事宜。

人生旅途上能與蘇敏儀同心並肩歷練創意之路,共同邁進理想天地是我最大的滿足。

P A I N T

I N G

所見是緣起，喜能感悟，

有思而定格，有形而賦彩，翩然落墨⋯⋯

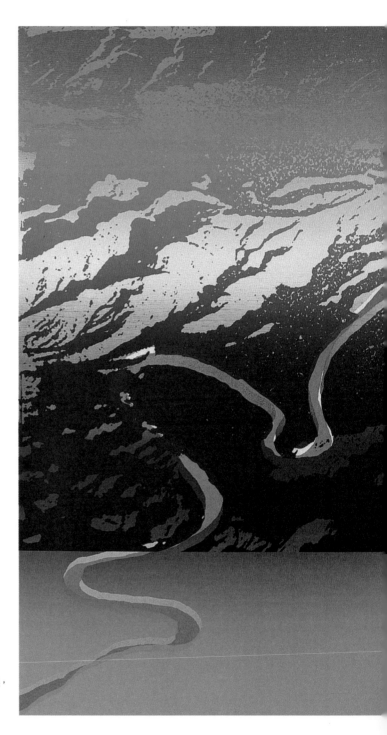

高空俯瞰，但見北國山川河嶽，
綿延流淌的長河宛如生命的
旋律，
山勢地貌紋理的壯麗，
感悟自然界的鬼斧神工。

1980年從香港飛瀋陽魯迅美術學院講課，
空中所見視覺新體驗！

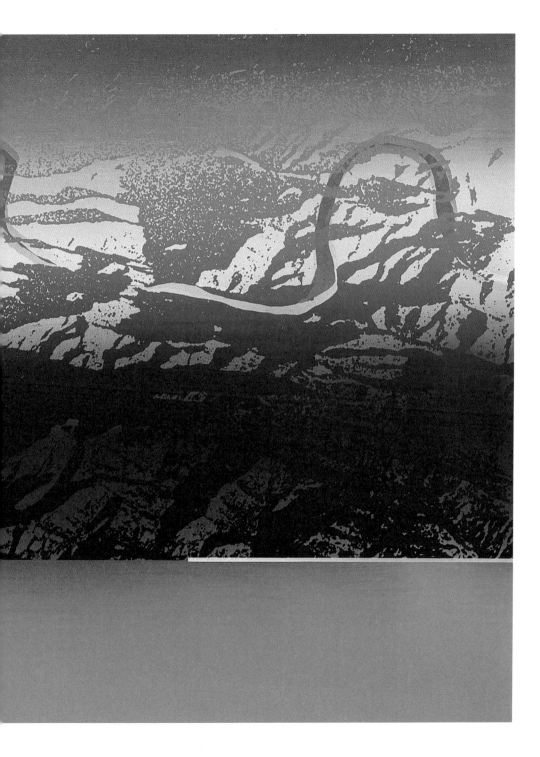

《橫》　絲網
Horizon, Silk Screen, 0.78×1.02m, 1988
Collected by HongKong Museum of Art

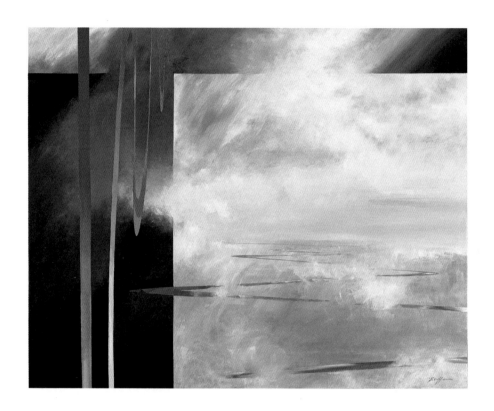

河流是大地的血管，孕育萬千生命，滋養文明，
天地倒置橫無邊際，只有浩然長空……

《翱》　塑膠彩
River Thoughts No.1, Acrylic on Canvas, 1.02×1.27m, 1988

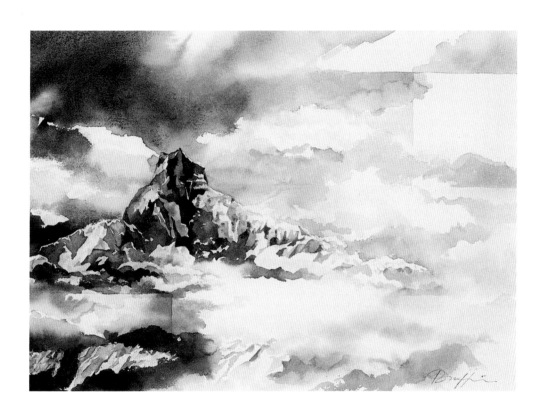

孤傲的尼泊爾博卡拉魚尾峰，雲海翻湧滾動，
天空中的分隔空間有上出重霄之勢，令人仰止自然的氣度⋯⋯

《峯》 水彩
Himalayas 1, Water Colour, 420×600mm, 1989
Collected by HongKong Museum of Art

屹立岸邊的高傲燈塔，迷霧中放射光明、在水一方亮出一綫光，指引方向⋯⋯

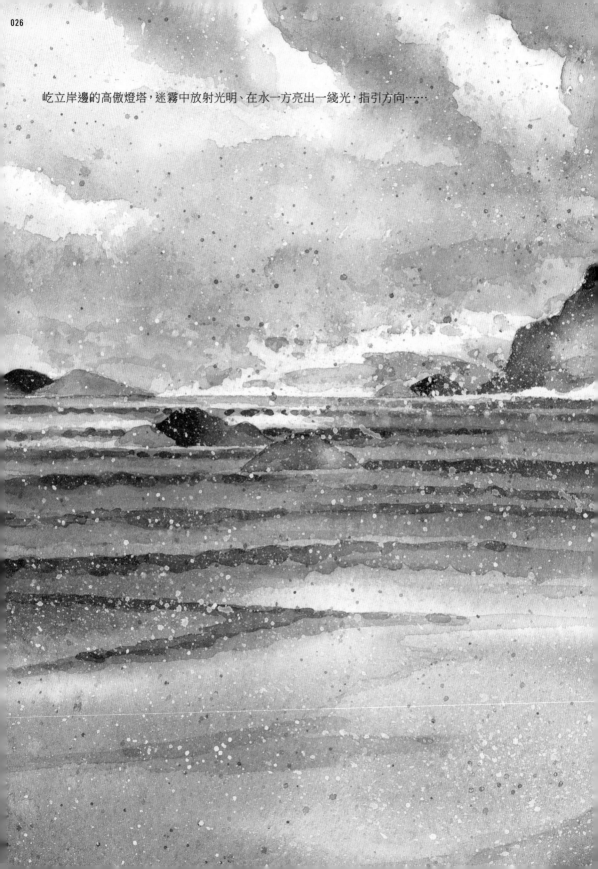

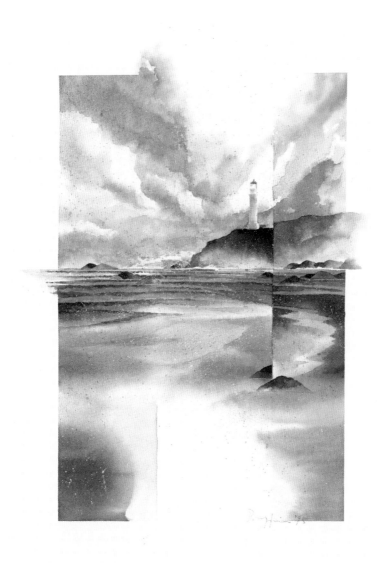

《傲岸之三》 水彩
Light House No.3, Water Colour, 760×560mm, 1995

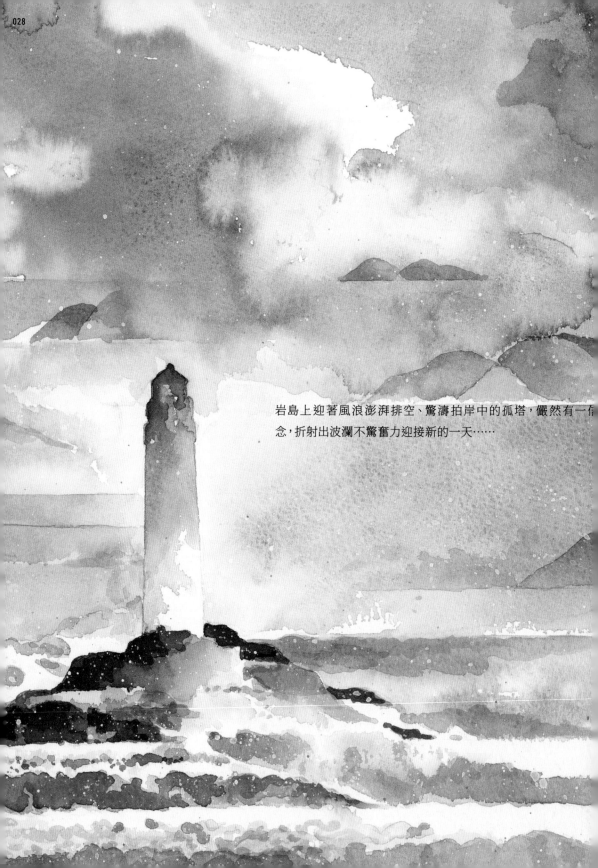

岩島上迎著風浪澎湃排空、驚濤拍岸中的孤塔，儼然有一信念，折射出波瀾不驚奮力迎接新的一天……

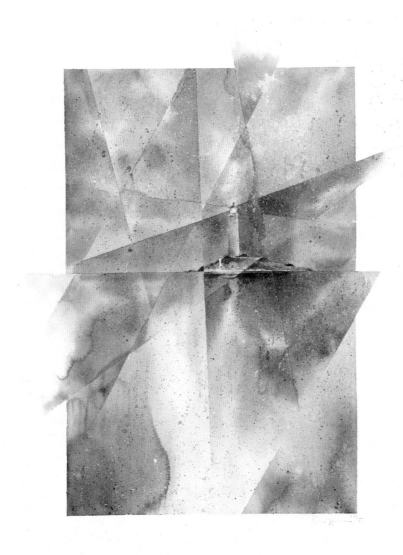

《傲岸之一》　水彩
Light House No.1, Water Colour, 760×560mm, 1995

《傲岸之二》　水彩
Light House No.3, Water Colour, 760×560mm, 1995

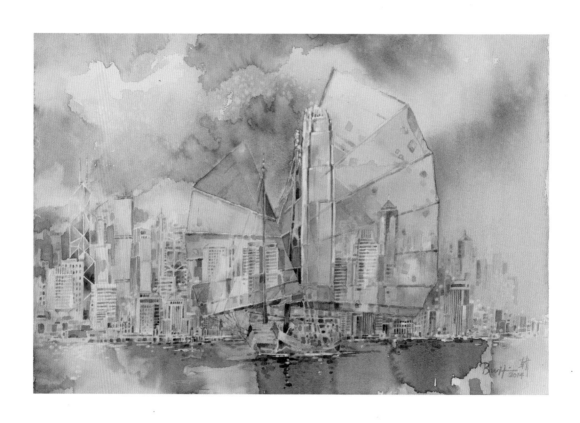

追憶昔日香港海灣印象；舊滙豐銀行大廈、郵政大樓⋯⋯
如蝴蝶一樣美麗的捕魚船，帶著落日的雲彩，收穫歸航。
如今，太平山風采依舊，摩天大樓鱗次櫛比。

《如夢──Hong Kong》水彩
Dream──Hong Kong, Water Colour, 350×560mm, 2014

在腦海中不可磨滅的
昔日與今天的海港畫面印象的重叠。

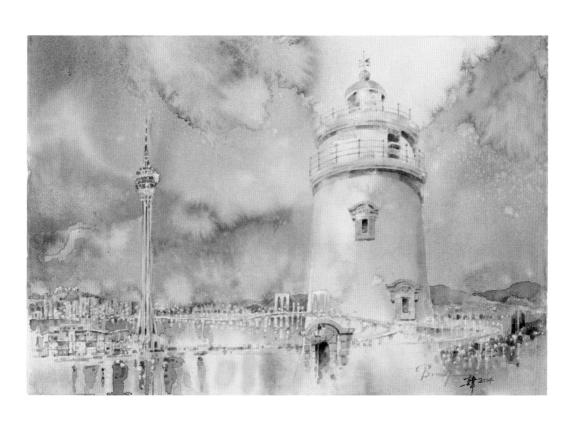

澳門東望洋山燈塔,曾經照耀引領多少歸航,見證濠江歷史,
今日與新建旅遊塔爭相輝映。
昔日的浪漫舊夢如今洋溢浮華。

《如幻──Macau》水彩
Illusion─Macau, Water Colour, 350×560mm, 2014

少時生活在澳門多年,印象淳樸,
未想到澳門繁華如今。

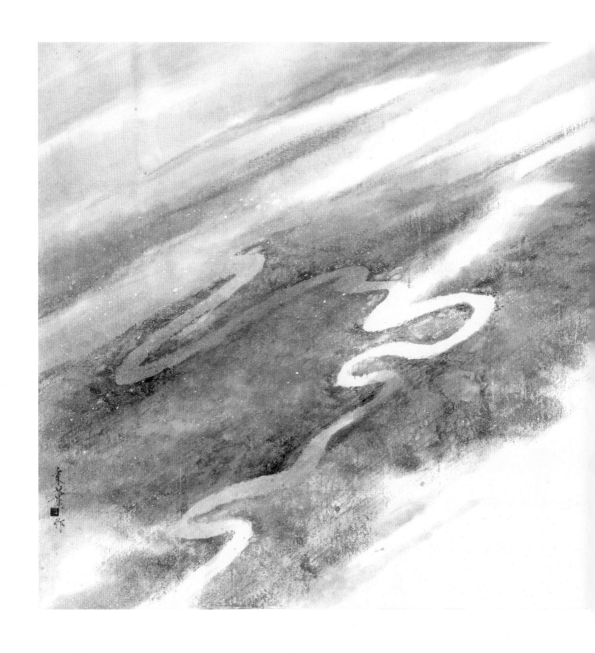

《天水行》　水墨設色紙本
River Dance, Ink on Paper, 0.71×1.22m, 1997

翱翔天際感悟視覺想像，
川流自在奔流入海、天地氣韻
虛實相生，散發無限生命力。

1982年飛越馬來西亞東海岸印象

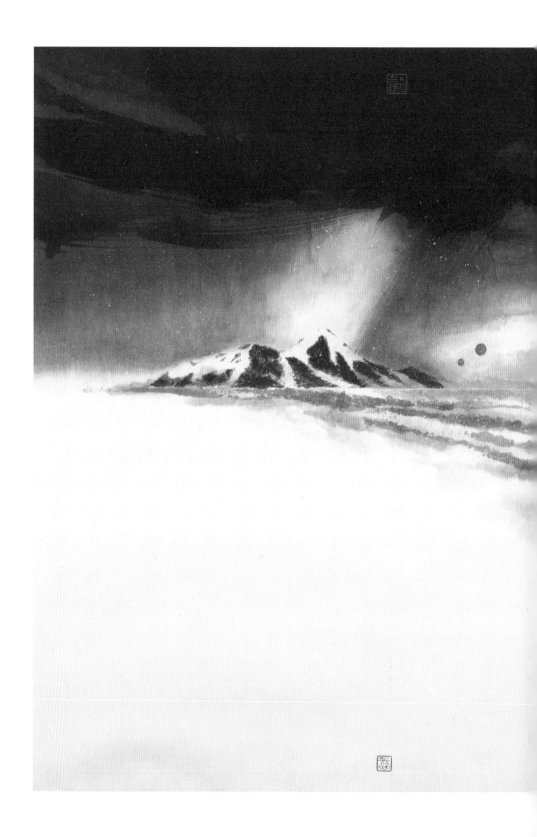

黑白呼應，展現長空萬里，金光透射灑滿雲海中傲然拔起的
貢嘎山峰，此刻悠然於天際間。

1996年清晨從四川飛西藏所見景象

《回歸自然》　水墨設色紙本
Back to Nature, Ink on Paper, 920×900mm, 1997

褶皺紙紋肌理，水墨暈染港島西的山巒層疊，山體未添高廈，洗卻繁華，回歸自然，極目南中國海，水天一色浮光耀金。

《山色》　水墨設色紙本
Spectrum, Ink on Paper, 610×610mm, 1997

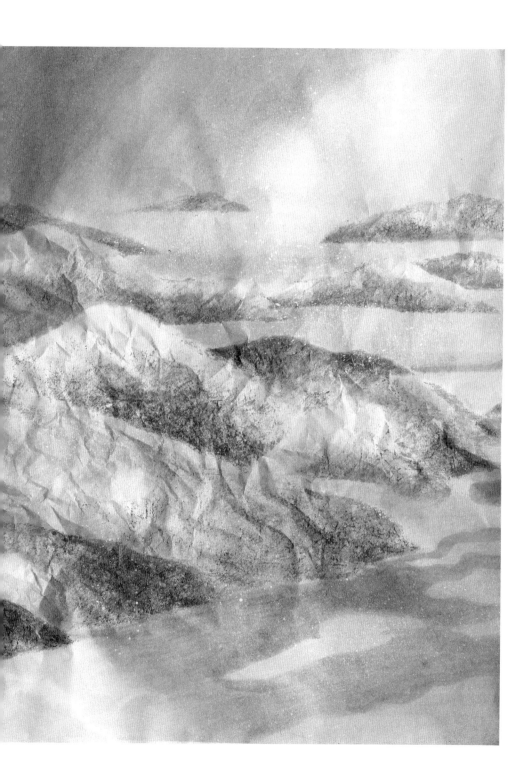

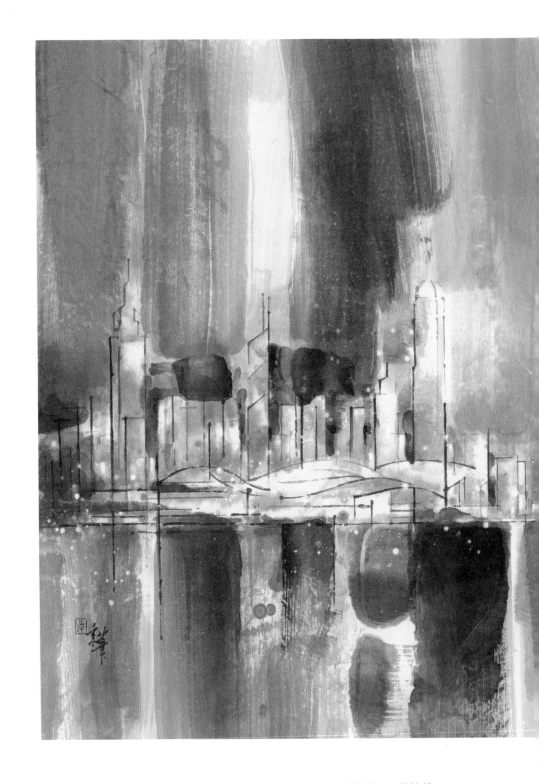

極簡筆法繪寫香港的意境，水平線上的摩登大樓如山水間的峻峰、躍動的筆
觸與水墨的淋漓交織，展現香港與九龍的都市魅力。

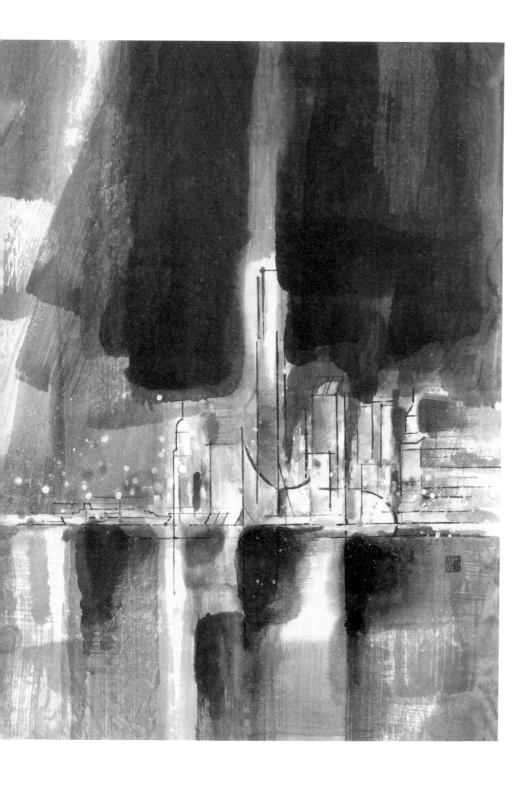

《對歌》 水墨設色紙本
Hong Kong Symphony, Ink on Paper, 0.8×1.3m, 2009

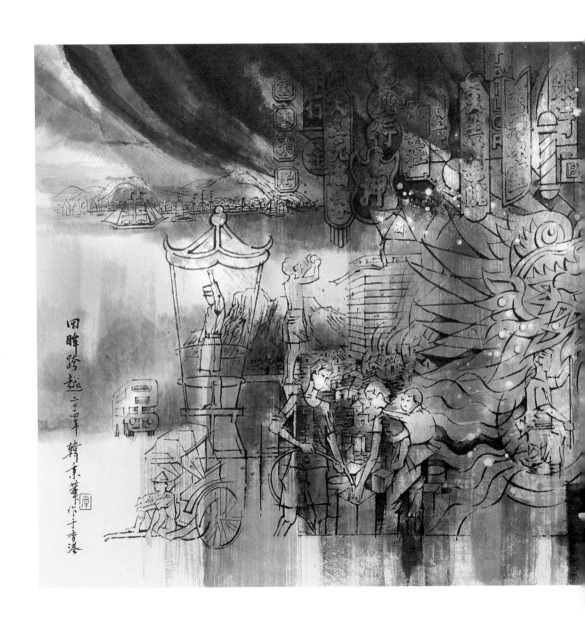

《回眸跨越》 水墨設色紙本
Retrospection & Prosperity, Ink on Paper, 0.62×1.8m, 2014

小魚港蛻變，塑成大都會；

香港因鴉片戰爭，受殖民統治百年，日據三年八個月，滄桑歷練，

以"獅子山精神"勵志，辛勤奮發，經濟猛進，成功轉型國際金融中心，

享"亞洲四小龍"美譽。

歲月如歌，1997年回歸祖國，與國家同心奔向世界。

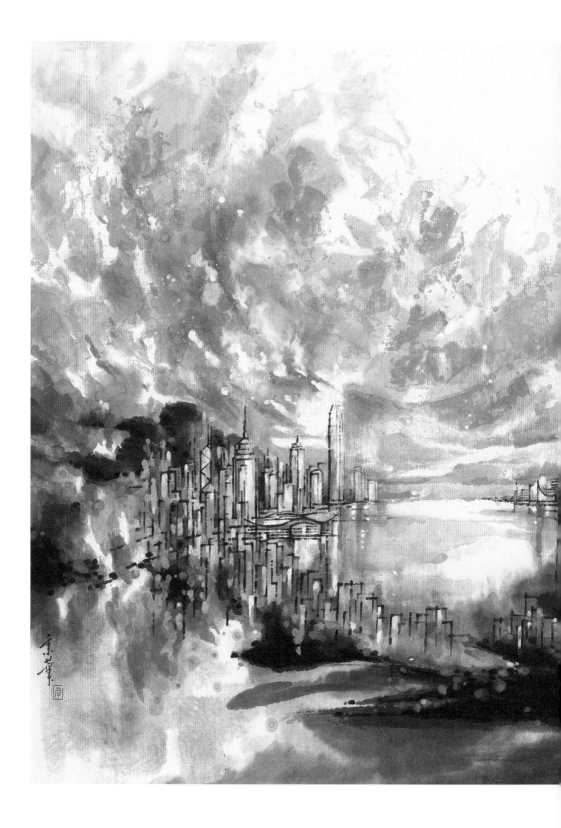

港島山中樹樹紫紅，盛放的紫荊花簇擁在海港兩岸
伴著雲霞，
滿天歡欣飛舞；水平線上的建築錯落有致，爭相比高，
如山水間的峻峰。極目山映斜陽天接水，高樓艷陽朗照。
躍動的筆觸，濃淡淋漓的水墨與色彩交融，
在點綴的節奏交織下，展現港九兩岸相輝映。
東方明珠璀璨，太平山下繁榮永續，絢麗的光華，
感悟城市與自然在心靈中的平衡。

《紫語浮光》　水墨設色紙本
The Sound of Light, Ink on Paper, 1x1m, 2021

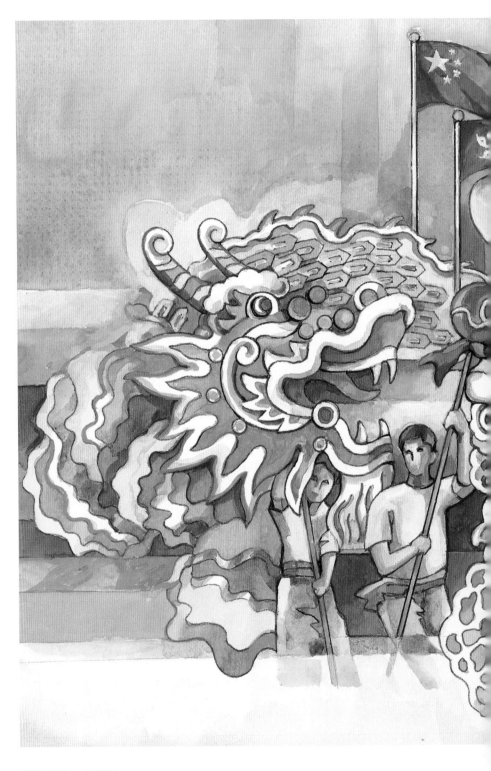

《龍騰香江》　水彩紙本
Dragon and Lion Dance in HongKong, Water Colour on paper, 297×420mm, 2017

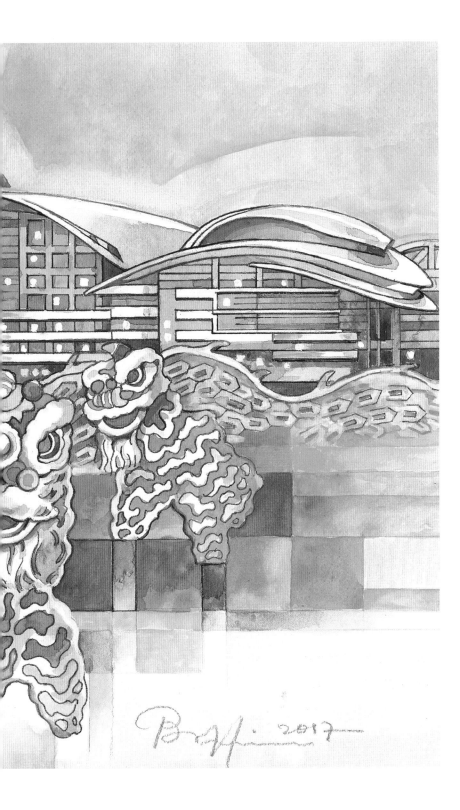

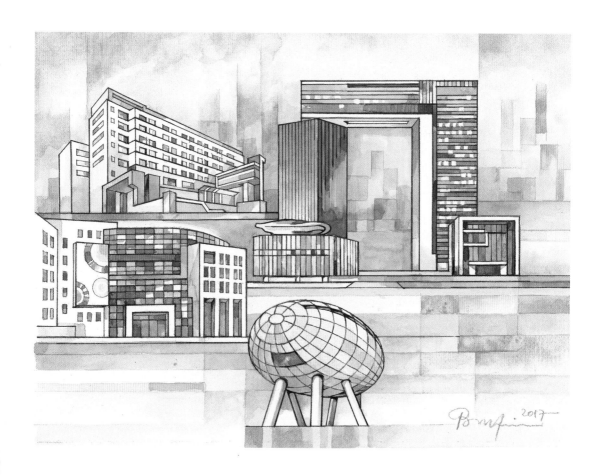

《特區新顏》　水彩紙本
New Look of Hong Kong, Water Colour on Paper, 297×420mm, 2017

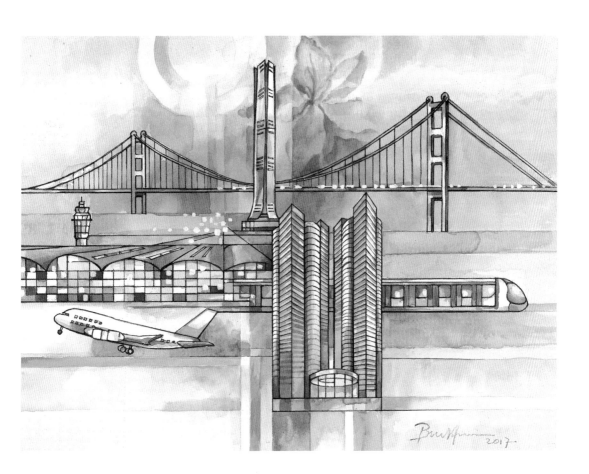

《紫荊追夢》　水彩紙本
Brilliant Bauhinia, Water Colour on Paper, 297×420mm, 2017

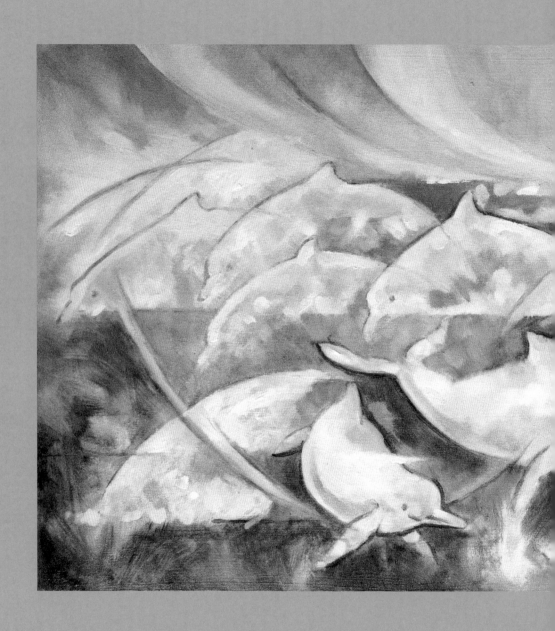

《眾樂樂》油畫
Joyous, Oil on Cancas, 450×900mm, 2023

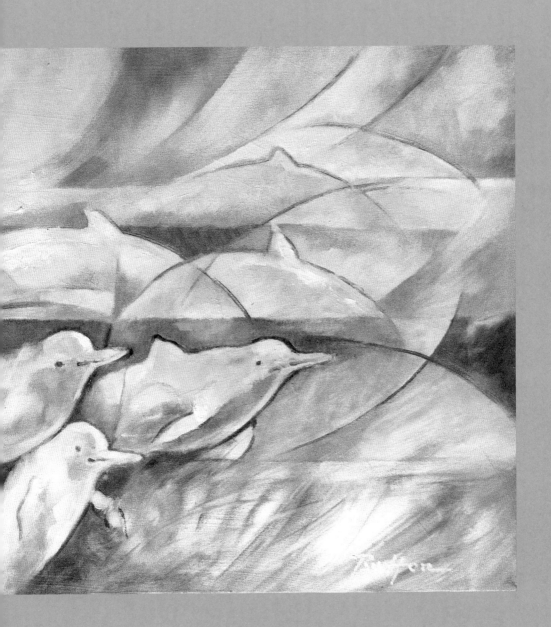

D E S I

設計，自無形至有形；是意念的引放，
是夢想的轉化……
設計，隨著時代的演變而變化，
設計，擴寬生活審美與藝術視野。

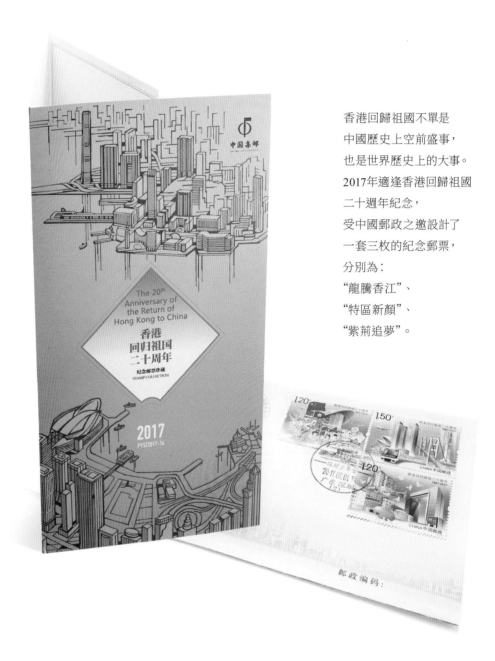

香港回歸祖國不單是
中國歷史上空前盛事,
也是世界歷史上的大事。
2017年適逢香港回歸祖國
二十週年紀念,
受中國郵政之邀設計了
一套三枚的紀念郵票,
分別為:
"龍騰香江"、
"特區新顏"、
"紫荊追夢"。

HONG KONG

THE 20TH ANNIVERSARY OF THE RETURN OF HONGKONG TO CHINA STAMPS 2017

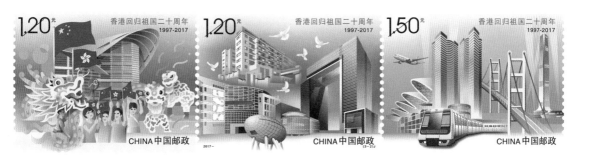

香港會議展覽中心紫荊廣場中冉冉升起的國旗及區旗相互呼應，舞龍醒獅的歡慶場景相結合，揮舞著國旗及區旗的青年及學生，在旗海與舞動的龍身穿插畫面，洋溢"愛國愛港"的精神和喜慶。

以"開放之門"的香港特區總部，結合港島半山的「元創方」，下側為「創新中心」，點綴前方的是香港科學園，飛艇形建築是以諾貝爾物理學獎高錕命名的會議中心，展現香港創新科技發展及經濟轉型。

香港中環交易廣場，與九龍環球貿易廣場遙相對望，結合青馬大橋，香港國際機場及飛機與世界連接，無遠弗屆，背景是香港著名燈光表演，增添特區魅力，香港列車駛向前方，展現永不停步的城市動力。

龍騰香江
The Dragon Dance

特區新顏
New Look of Hong Kong SAR

紫荊追夢
Hong Kong's Pursuit of Further Development

《澳門回歸祖國二十周年——中西薈萃·和諧共融》　紀念郵票設計手稿
Chinese and Western Cultures Meet in Harmony, Sketch of Special Stamps, 2019

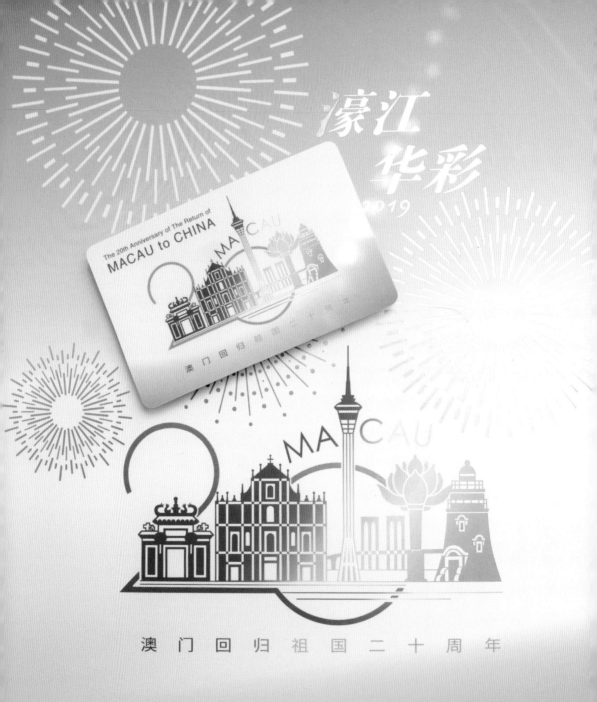

濠江华彩

The 20th Anniversary of The Return of
MACAU to CHINA

MACAU

澳门回归祖国二十周年

"濠江華彩"上海都市旅游卡
上海市集郵總公司
Wonderful Macau, Shanghai Philatetic Conporation

MACAU

THE 20TH ANNIVERSARY OF THE RETURN OF MACAU TO CHINA STAMPS 2019

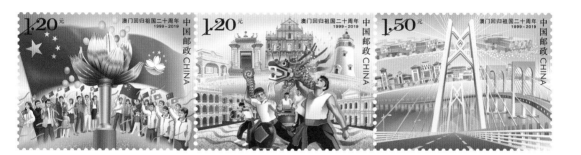

金光璀璨的盛世蓮花雕塑、飄揚的國旗與澳門區旗緊密相連,各界人士自豪地揮舞著國旗與區旗熱烈慶祝,放飛的氣球與彩帶洋溢出一片歡騰,展現同心同德血脈相連,愛國愛澳的場景。

在議事廳前地以手握龍頭與龍尾的舞醉龍師傅為前景,舞醉龍團隊姿態各異相互呼應。背景為大三巴、媽閣廟、東望洋燈塔、葡韻住宅式博物館等中西建築,展現澳門多元文化色彩和諧共融。

以港珠澳大橋為中心向前邁開,大橋的拉索呈現出放射的光芒,體現融入國家發展,道路寬廣。西灣大橋、澳門大學橫琴校區屹立於弧形地平線的前方,遠處是現代氣息的橫琴澳門青年創業谷。

《愛國愛澳 · 薪火相傳》
The Motherland and Macao Forever in our Heart

《中西薈萃 · 和諧共融》
Chinese and Western Cultures Meet in Harmony

《城市建設 · 繁榮發展》
Urban Development and Prosperity

粵港澳大灣區包括香港特別行政區、
澳門特別行政區和廣東省廣州市、深圳市、
珠海市、佛山市、惠州市、東莞市、中山市、江門市、肇慶市,
是我國開放程度最高、經濟活力最強的區域之一。
建設粵港澳大灣區,既是新時代推動全面開放新格局,
也是推動"一國兩制"發展的新實踐。

2019年為中國郵政設計一套三枚的特種郵票,分別為:
"國際科創中心"、"要素便捷流動"、"優質生活圈"。

greater Bay area
Guangdong - HongKong - Macao

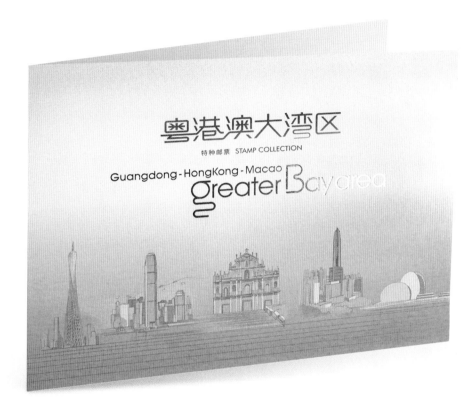

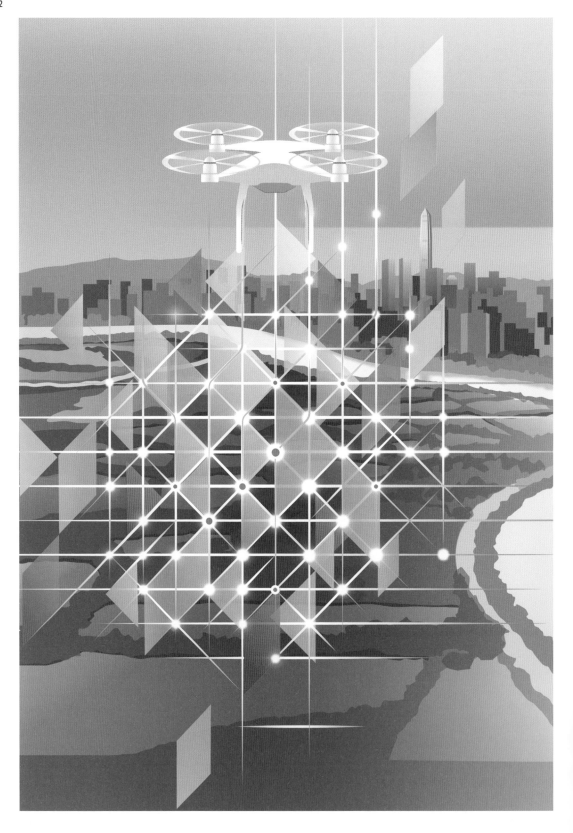

@ MOP$ ≠ HK$

GREATER BAY AREA

GUANGDONG-HONGKONG-MACAO GREATER BAY AREA SPECIAL STAMPS 2019

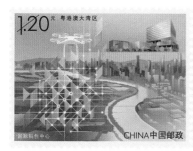 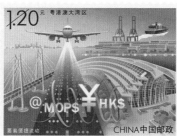 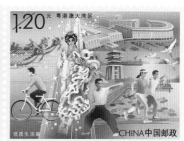

以深圳及香港的河套區為背景，畫面中無人機、粵澳合作中醫藥科技產業園與港深創新及科技園相互輝映，結合長短粗細不一的線條、縱橫交錯的光點與色塊，營造出大灣區國際科創中心的氛圍。

國際科創中心
International Innovation and Technology Hub

以機場跑道為視覺焦點，港口與貨運船展示貨運物流與建設；港珠澳大橋與香港西九龍站相互呼應，大灣區的交通完善便捷；在流動的線條中疊加三地的貨幣符號，展現大灣區國際化的建設宏圖。

要素便捷流動
Efficient Flow of Factors

燈光自上方投射而下，照耀粵劇、龍舟、武術、舞獅等具有嶺南特色的文化元素。廣州南沙濕地公園、香港大學深圳醫院以及進行健身活動的市民，展現大灣區優質的生活圈。

優質生活圈
Quality Living Circle

香港設計師協會展覽年鑑
HKDA Show Annual, 1988

香港設計師協會成立於上世紀70年代，兩年舉行一次會員作品評獎活動，及後發展至亞洲及國際評選。

1988年香港設計展的獲獎年鑑，封面是以"度量衡"中的尺、秤等工具構成畫面。其寓意是作品經過嚴謹的評選；另外的一重意義是設計創作是否可以"丈量"而提出反思。

兩本會員名冊的設計，其一是以漢字筆劃部首構成畫面，展示姓氏筆劃排序，另一冊是以木製的英文印刷活字攝影構成，寓意名冊內是以英文字母排序。

香港設計師協會會員名錄
HKDA Membership Directory, 2000/1999

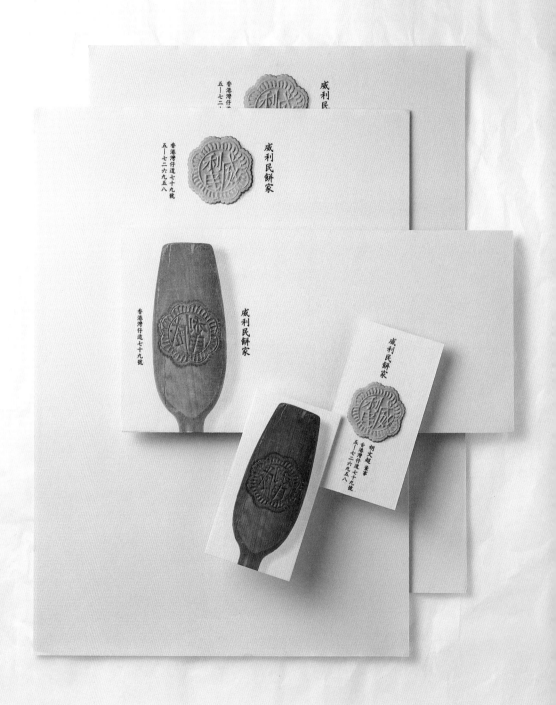

威利民餅家
Wai Lee Man Cake Shop, 1982

文聯莊——文房四寶：紙、筆、墨、硯
Four Treasure of Chinese Scholar's Studio, Paper, Brush, Ink & Inkstone, 1984

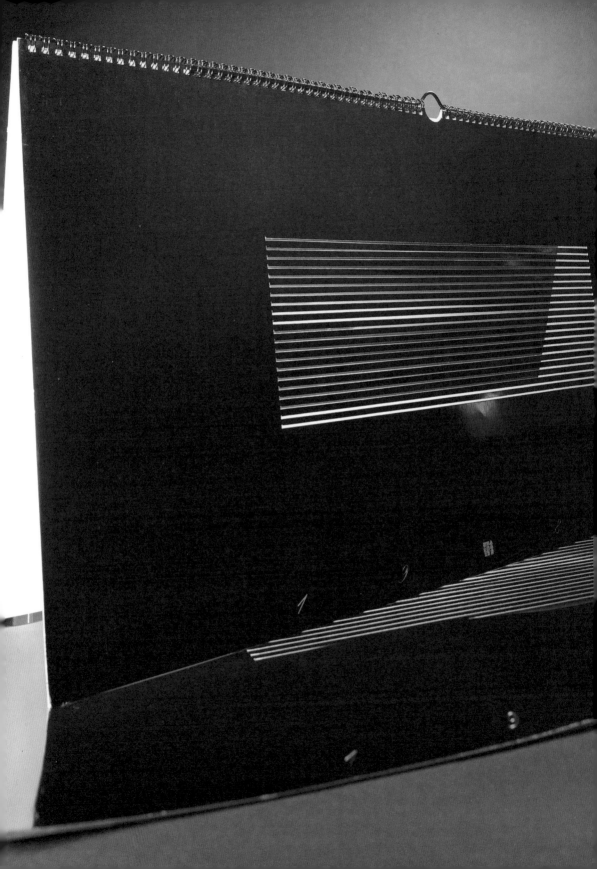

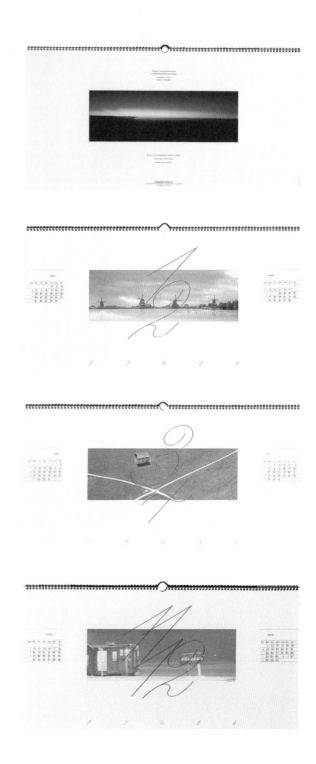

韓秉華攝影選──1986年形意月曆
Photo Images of Hon Bing-wah—Calendar, 1986

1988年歲次龍年，受《時代雜誌》亞太區總部邀請，設計了龍年檯曆，
封面以金色為基調，在中間燙金的方形中，
以模切效果微微彎起象徵龍的鱗片。

十二個月的龍形圖案。分別以龍的造型糅合了各國的地方文化符號，
展現地域特色與中國龍年的互融共通。

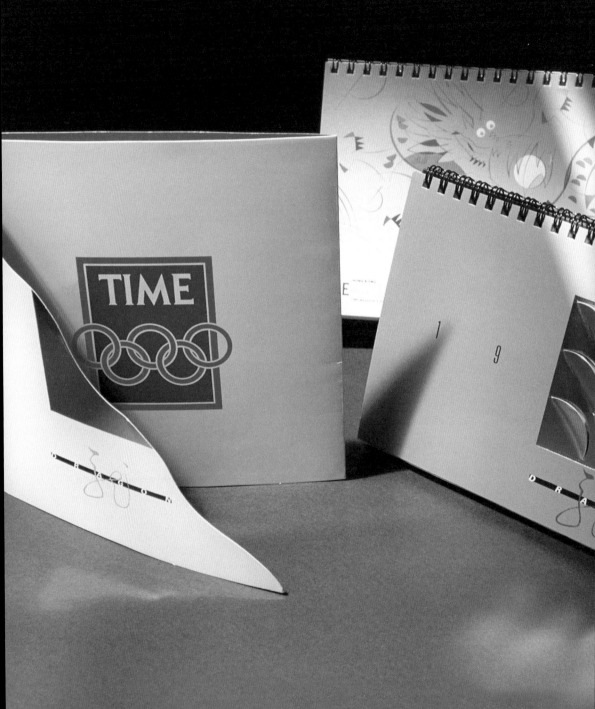

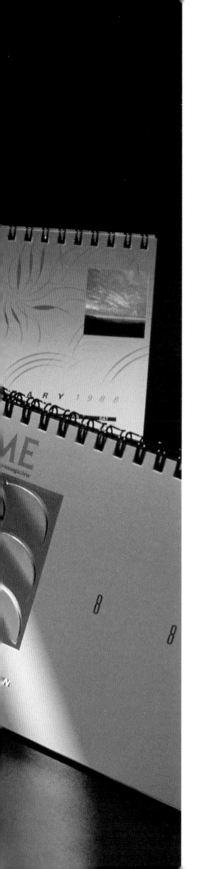

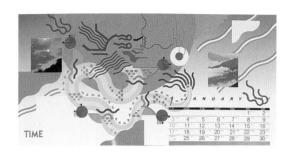

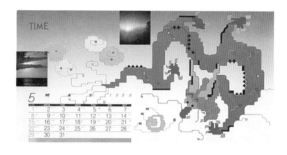

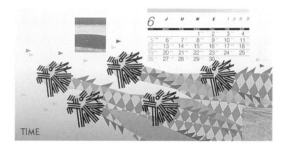

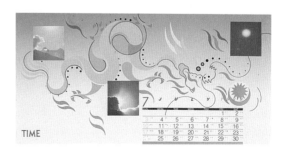

《時代雜誌》龍年曆——亞洲十二龍

Time Magazine-year of the Dragon calendar 1988

Chinese
Herbal Medicine

Daniel P. Reid

Reid

ISBN 962-7651-34-3

CPW

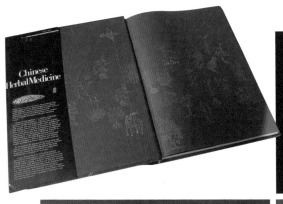

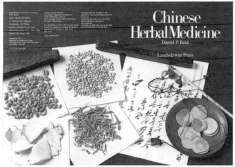

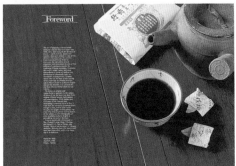

《中國草藥》書籍設計
Chinese Herbal Medicine—Book Design, 1983

《中國草藥》一書是CFW國際出版集團出版，概念從封面、扉頁、目錄、前言至內頁章節等，均以照片展現中醫藥的診治用藥的系統性。

封面環襯是古樸穩重、精美木製的"百子櫃"，其中抽屜有拉開或半開，展現櫃內分成一格兩格三格或四格盛載的藥材。

此古老中式藥櫃是於上世紀80年代初得到香港中環余仁生藥店借出現場拍攝。

翻開書本中有中醫師書寫的藥方、配藥秤、傳統的民間炭火爐、煎藥壺熬藥，至煎好服藥等環節。

書內章節還有《本草綱目》草本藥物插圖，百子櫃內不僅僅是中藥材，更承載著幾千年的中醫文明。

由世界華人攝影學會楊紹明會長
及十多位攝影家,
於1997年6月28日至7月3日
追蹤拍攝1997年香港主權回歸
的重要歷史瞬間,結集出版。

《香港六天》　大型攝影集
Six Days in Hong Kong, 1997

"港督府"是香港被殖民管治
時的總督府,自1997年香港回歸
祖國後,特首董建華在任香港行政
長官八年期間把這座建築轉變為
"禮賓府",是香港政府對外活動
與接待的重要場所。

董建華夫人趙洪娉女士
對"禮賓府"做了美化裝飾,
對一花一木的自然環境也
盡心改善,畫冊記錄了"禮賓府"
這段時光的美好點滴。

《香港禮賓府》
Hong Kong Government House, 2005

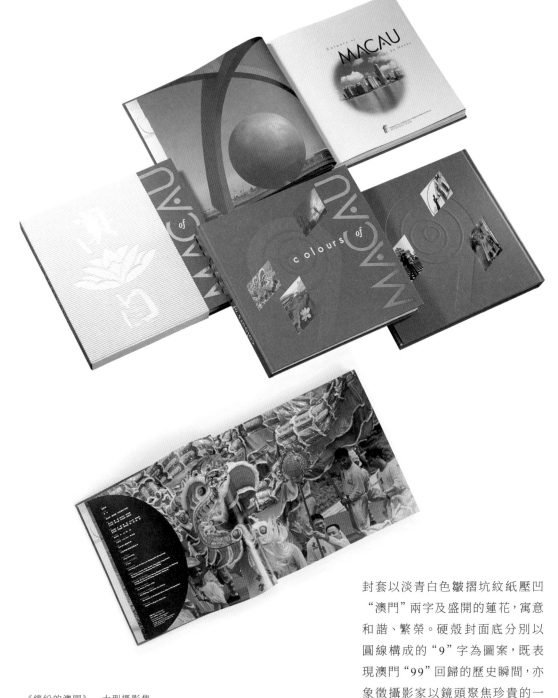

封套以淡青白色皺摺坑紋紙壓凹"澳門"兩字及盛開的蓮花，寓意和諧、繁榮。硬殼封面底分別以圓線構成的"9"字為圖案，既表現澳門"99"回歸的歷史瞬間，亦象徵攝影家以鏡頭聚焦珍貴的一刻。

《繽紛的澳門》 大型攝影集
Colours of Macau, 1999

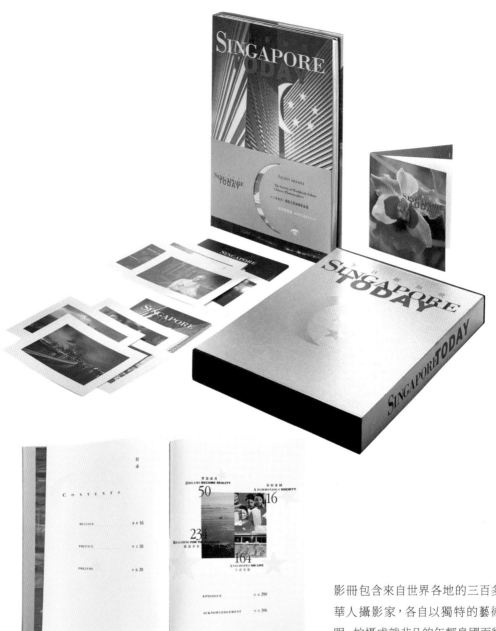

《今日新加坡》　藝術攝影集
Singapore Today, 1997

影冊包含來自世界各地的三百多位華人攝影家，各自以獨特的藝術之眼，拍攝成就非凡的年輕島國面貌。

封面以新加坡的星月國徽在兩幢現代建築之間冉冉升起，產生超現實感。硬殼精裝上的書封帶附上光碟，露出的部分如一彎新月與封面星月圖案相互輝映。

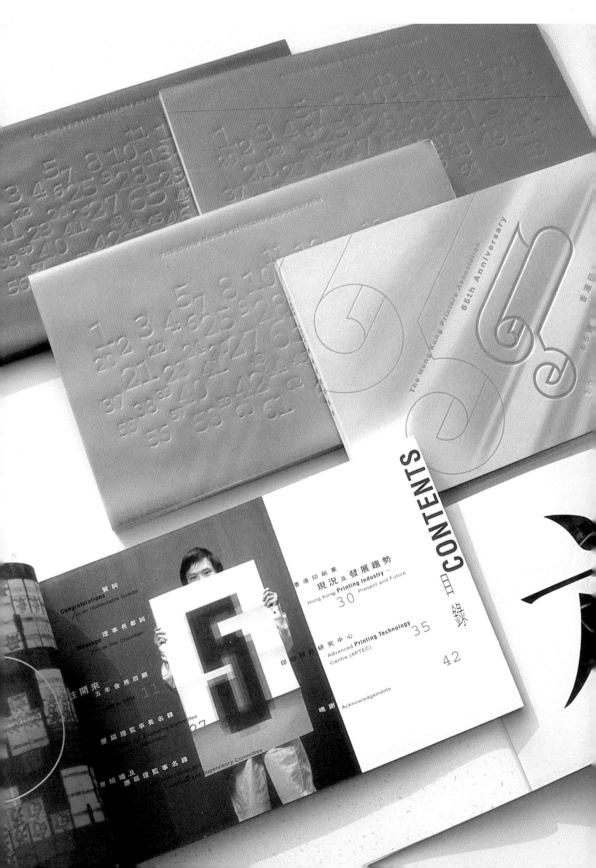

香港印刷業商會六十五週年紀念冊
The Hong Kong Printers Association
65th Anniversary Commemorative
Brochure, 2004

香港印刷業商會六十週年紀念冊
The Hong Kong Piinters Association
60th Anniversary Commemorative
Brochure, 1999

廉政公署二十五週年紀念冊
ICAC 25th Anniversary Commemorative Brochure, 1999

中華商務聯合印刷二十五周年紀念册
C&C 25 Years in Painting, 2005

文化躍動
壹玖壹肆至
集團基石——
壹玖捌捌
第一個十年——
壹玖捌捌至
第二個十年——開疆拓土
貳零零捌至貳零壹捌
第三個十年——創新轉型

三十而立，灼灼其華。
聯合出版集團成立三十年，
發行郵票紀念封以資激勵。
設計圖案憑立寄意，
以交疊線條和漢字筆劃構築
文心光影，寓意藉珍珠之禧，
矢志光大中華文化，繼往開來。
並以由傳統書本和現代書籍圖形
組合"立"字架構，
象徵傳統與新興業務並重，與時俱進。

聯合出版集團三十周年郵票紀念封
SINO United Publishing (Holdings) Ltd.

跨越百載、再譜

香港圖書文具業商會
Hong Kong Book & Stationery Industry Association

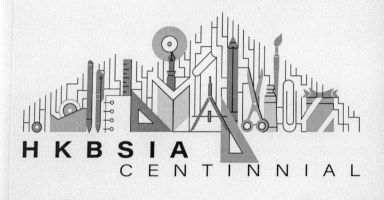

H K B S I A
C E N T I N N I A L

100 周 年 紀 念 特 刊

跨越百載，再譜新篇。

香港圖書文具業商會成立於1920年，是香港歷史最為悠久的行業團體之一，

1963年創辦的"圖書文具展覽會"，是"香港書展"前身。

如今逐步發展成為包括出版、發行、文具文儀、印刷、音像等相關行業的平台。

香港圖書文具業商會一百周年紀念冊

Centunnial, HK Book & S.I. Association, 2020

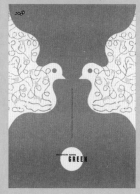

POSTER

歷年的海報創作，
有以文字構成為概念元素，
有以圖案造型或攝影為主視覺，
有以自然界植物或枯葉為題材，
也有以東方的儒道精粹為基，
並以當代視覺語言表現；
然而離不開的是以人為本，
透過視覺傳意，引起大眾共鳴。

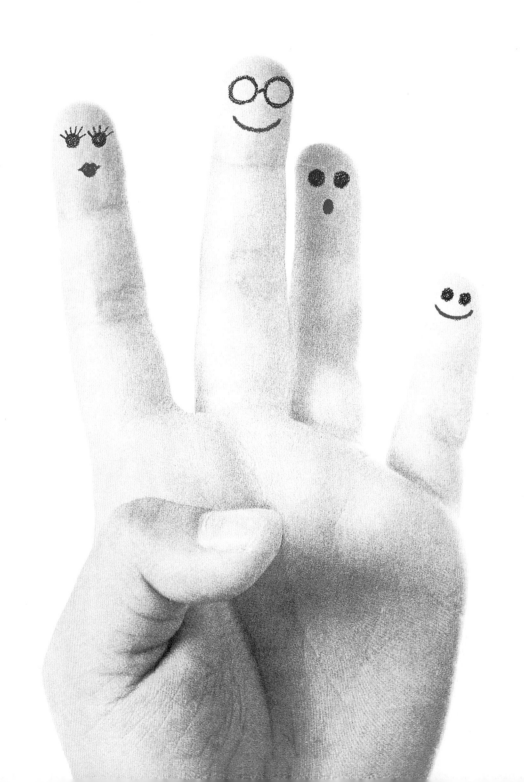

手是我喜歡作為設計構成的一種傳達元素，
從第一張"家庭計劃指導會"海報，
在小孩子手上畫出一家四口；
從傑出青年選舉中的"青年雙手創造未來"，
正形設計學校的"掌握設計"；
香港植樹日以至"韓秉華的海報藝術"展，
無論設計以攝影或圖案造型表現，
在我創意的心中手是象徵人類追求理想，
是開拓世界的無窮動力象徵。

金色線條構成的手部為視覺焦點，
在右上角摺折的空間下，演變成立體感，
如張貼於壯闊的空間中，散發出現代海報
的藝術力量和氣勢。

以中國民間傳統的掌相圖案為視覺構成元素，掌相
圖中的文字轉換了有關美學與設計的字句，象徵設
計均掌握於學員手中。

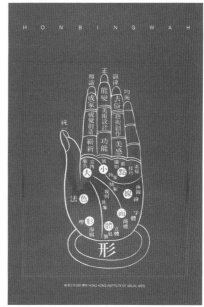

用高光調黑白照片拍攝，小孩手中繪上給一家四口
的圖像，除了爸爸媽媽形象鮮明外，小孩則不分是
生男或是生女，幸福均掌握在各人的計劃生育，一
家四口是香港70年代快樂家庭的指標。

"家庭計劃"是一家幸福的泉源
Family Planning Association,Hong Kong Four Member Family, Fortune Family, 1975

韓秉華的海報藝術展
The Poster Works of Hong-Bing-wah,1986

香港正形設計學校海報展
Hong Kong Chingying Institute of Visual Arts, 1982

PAPER

P use the paper you want

紙如掌 瞭 如

參加臺灣國際海報邀請展，以"paper 紙"作為主題
的創作，概念是借用"瞭如指掌"的成語為主軸，
改動一字變為"瞭如 紙掌"，是展現設計師要全面
對"紙"與印刷的特點認知才能運用自如。

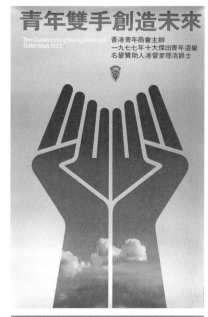

堅定的一雙手為視覺構圖，融合無窮天際，標志著青
年人胸懷凌雲壯志，以雙手開創出自己的天地，海報
以深淺藍及銀色三專色印刷。

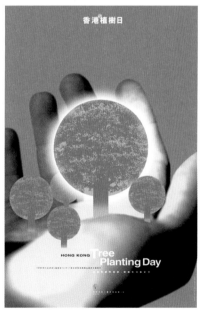

設計以攝影照片及圖案構成；手中生長出一顆顆大小
不一的綠樹象徵新紀元來臨之際，植樹對社會環保
生態發展的重要，還需靠市民共同參予。

十大傑出青年選舉海報
Ten Outstanding Young Persons Selection, 1977

《瞭如紙掌》
Use the paper you want, 2008

香港植樹日海報
Hong Kong Tree Planting Day , 1999

ASIA FIESTA

THE CULTURE AND ARTS OF ASIA BY DEREK MAITLAND

CFW PUBLICATIONS
Hong Kong

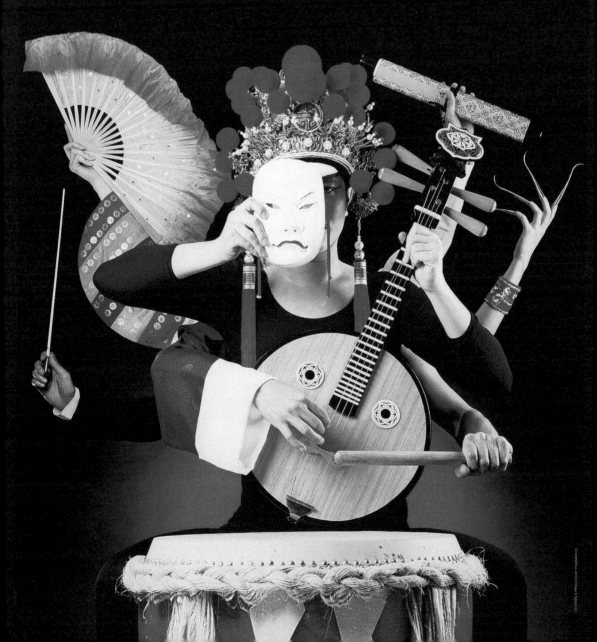

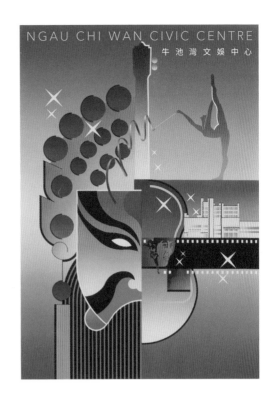

海報是以噴槍手法表現，構圖造型是粵劇中的
典型演出臉譜，掛上滿髯鬍鬚子，頭戴華麗冠飾
的演出扮相，右邊圖形是西洋樂器中的吉他。

其他還有舞蹈剪影、電影形象，加上文化中心的
建築外觀，展現其多功能的設施。

以亞洲多國喜用的千手佛為概念；在複疊的人物造
型中有韓國、日本、中國、泰國及多種民族形式的
藝術表現，匯集了東方及傳統與現代於一身，通過
藝術的色彩及攝影手法展現出來。

亞洲節日──千手萬藝
Asia Fiesta-The Culture and Arts of Asia, 1984

牛池灣文娛中心開幕海報
Asia Fiesta-The Culture and Arts of Asia, 1984

"信設計·創真意"是海報的主題。手執創作之筆的設計師剪影,作襯托的頭上光環和在心中轉動的色彩光環,寓意當今"設計"對世界發展的影響如"宗教信仰"般重要。

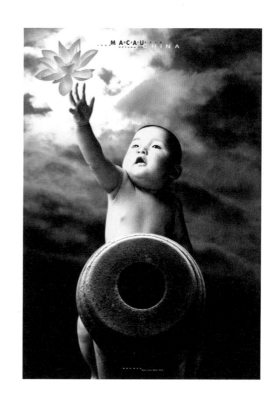

以澳門大三巴炮台上一尊葡萄牙鑄造的大炮為主體,炮口成為殖民主義強橫霸佔澳門的歷史印記;小孩象徵投入祖國懷抱的澳門新生命,在跨進新世紀之際,澳門的孩子喜氣洋洋地坐在古炮身上,寓意殖民霸權的沒落,體現澳門人民盼望祖國對澳門恢復行使主權的強烈顧望。蓮花則是澳門的吉祥象徵,孩子祈盼的眼神,伸向蓮花的小手,表達澳門人民對美好的盼望。

畫面構圖嚴謹,用色準確;以原色突出蓮花吉祥,天空局部曝光及變幻的雲彩,則以超現實的手法增添藝術的感染力。以新穎的攝影手法及電腦合成效果,演繹了中國吉祥年畫中的胖娃娃美好形象,使整幅海報既具有民間傳統特色,又更富時代感。

何健　廣州《包裝與設計》雜誌

香港設計師協會——設計2000展
HKDA Design 2000 Show, 2000

新時代,新生命　慶祝澳門回歸中國
New Era,New Life　Macau Return To China, 1999

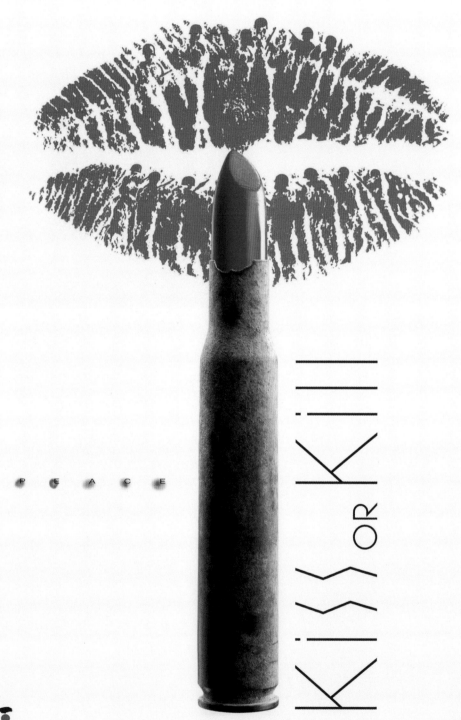

PEACE

Kiss or Kill

DESIGN: HOH WAI-WAH

以Kiss or kill 為命題的反戰海報，
畫面上鮮紅的唇印，紋理上內藏的是雙方對陣的士
兵，唇膏管變為AK47的子彈殼，
使人們反思在世間上應以愛代替戰爭。

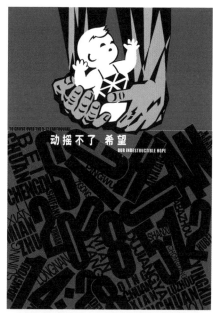

2008年四川汶川大地震，主辦方組織海報設計展，
呼籲更多關注災後重建工作。
海報運用中國木刻版畫風格，
以粗壯有力的雙手從裂開的地下拯救出小嬰孩的生命，
斷裂的地層是由年月日及地點上的粗體字構成，
標題"動搖不了希望"，表達救災的力量與敬意。

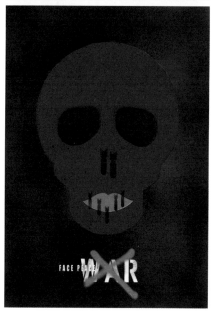

可能是一張美麗動人的臉孔，在無情炮火
狂轟濫炸下化為骷骨，我們拒絕死神的來臨，
要珍愛及擁吻和平！

祈福中國，紀念5.12汶川大地震
Blessing China-Commemoration of 5·12
China's Massive Earthquake, 2008

反戰海報
Kiss or Kill, 2000

反戰海報
Face Peace, 2003

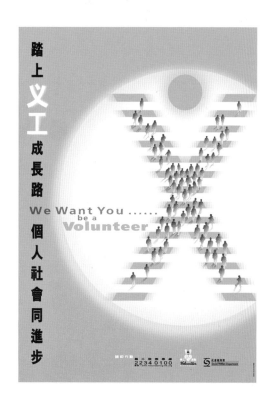

這是推廣志願者工作、香港稱為義工的海報 。
圖形是以簡體的"義"字構成,結合橙色的圓形,
既像太陽也恍如一個人形,"義"字的橫線如過
路的斑馬線,人們走在路中形成一個心形,呼籲
大眾同心做義工之意。

圖形表現年輕人手牽手踏在圓形地球上,
攜手勇往向前,一條自由弧線繪畫出的彩帶在
年輕人身上環繞舞動,呈現了一顆心形圖案,
貼合了大會的主題"建立一個
關心青年人的社會"。

國際青年會議海報
International Conference on Youth, 1989

香港義工運動海報
We Want You Be a Volunteer, 2000

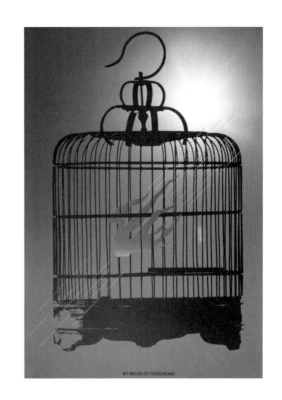

我的香港海報設計邀請展是由香港正形設計學
校主辦。當時印象中的香港地方面積不大,人們
均居住在環境非常狹小的房屋,有些社會基層
人士蝸居的地方恍如籠子,在夏天天熱時房子
如火爐,苦不堪言。

香港藝術家聯盟的慣例是邀請當屆設計師得獎者
親自創作海報,我以"爐火純青"為主題,
畫面上十六粒火珠圖案各代表一位得獎藝術家,
有視覺、表演、音樂、舞蹈等多領域,
在熊熊烈火燃燒中,象徵在個人藝術工作上
不斷提升,修煉創意,達至"爐火純青"放出異彩。
海報先印暖灰色,再印黑及紅色文字,
圓珠則以燙銀效果處理,以營造富東方氣息的
現代海報。

香港藝術家年獎
Artist of the Year Awards, 1992

我的香港印象
My Image of HongKong, 1982

作品徵集 **CALL FOR ENTRIES**

HONG KONG
INTERNATIONAL
POSTER TRIENNIAL
2001 香港國際海報三年展

JOINTLY PRESENTED BY THE
Leisure & Cultural Services Department
AND THE
Hong Kong Designers Association

ORGANIZED BY THE
Hong Kong Heritage Museum

康樂及文化事務署 與 香港設計師協會合辦
香港文化博物館 策劃

截止日期
Deadline: 15.12.2000

參加表格暨查詢
ENTRY FORMS AND ENQUIRIES

電話
TELEPHONE (852) 2180 8117 / 2180 8112
圖文傳真
FACSIMILE (852) 2180 8222 / 2180 8111
電子郵件
E-MAIL jwkpo@lcad.gov.hk
網址
WEBSITE http://www.lcad.gov.hk

Hong Kong
International Poster Triennial
香港國際海報三年展

以一疊平面紙張捲摺而成恍似"P"字的立體形態，
"P"字亦象徵Poster的意思。白色的紙為主調，
並穿插橙色、黃色及綠色的顏色紙在其中，
展現香港國際海報三年展徵集的海報，如花朵盛放
的燦爛景象。

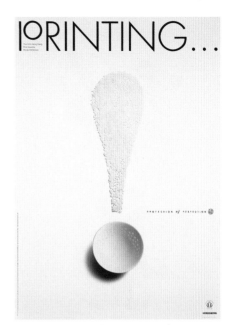

香港印製大獎海報邀請展由香港印藝學會及德國海
德堡印刷機器公司聯合舉辦。海報以粒粒白米及傳
統的米通碗構成感嘆號，英文小標題及印章"精益
求精"為追求完美是設計師及印刷從業員應有的工
作態度。

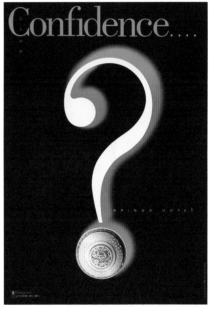

"信心，希望"是這張海報的主題，
以視覺符號中的"問號"主體，
青花龍紋圖案的飯碗，寓意新世紀的前景繫於
個人信心。海報以專灰色、黑色及金色印刷而成。

香港國際海報三年展作品徵集
Hong Kong International Poster Triennial 2001—Call For Entries, 2000

香港印製大獎海報邀请展
Printing... Profession of Perfection The 10th Hong
Kong Print Awards Poster Exhibition, 1998

香港設計師協會"展望"2000作品展
Confidence... Brings Hope Designer's eyes
on Hong Kong, 2000

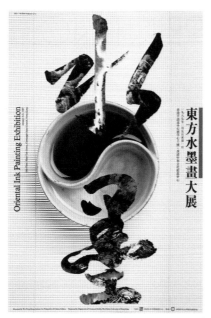

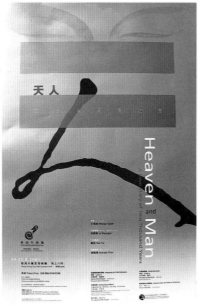

東方水墨畫大展
Oriental Ink Painting Exhibition, 1987

香港中樂團——天人
Heaven and Man, 2001

形意設計 "鷄年" 海報年曆
Kinggraphic Poster Calendar, 1981

黃色的小鬧鐘，
在雞蛋中破殼而出，
寓意了"雞鳴天下白"之意。
鐘面飾以"一年之計在春，
一日之計在晨"十二字，
寓意農曆雞年萬象更新，
奮發進取。

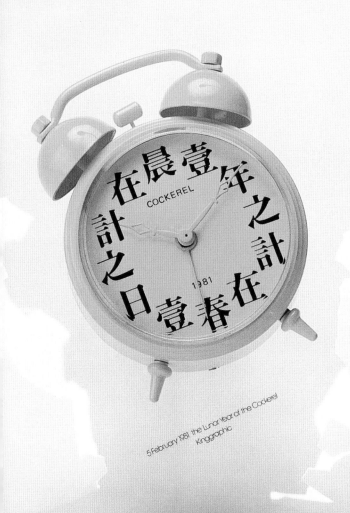

COCKEREL

1981

5 February 1981 the Lunar Year of the Cockerel
Kinggraphic

Kinggraphic 形象設計公司／陳幼堅 靳妹強

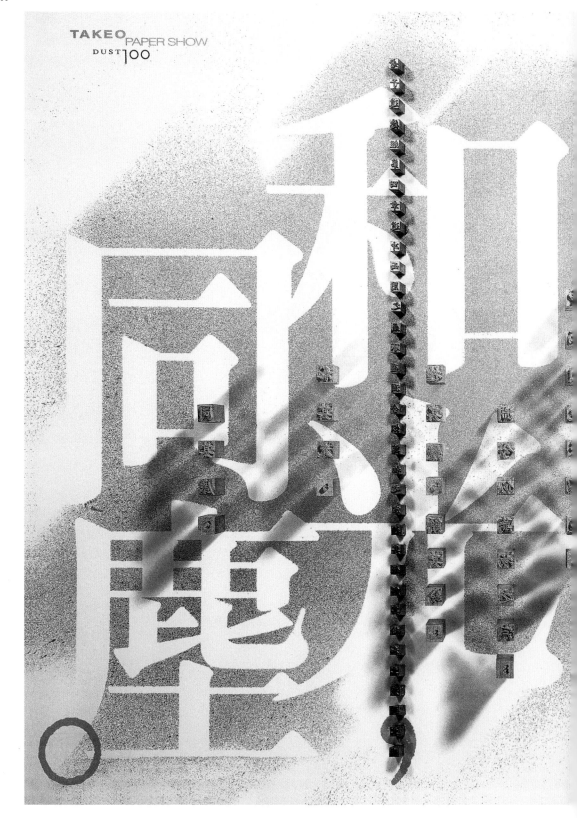

TAKEO PAPER SHOW
DUST 100

以老子《道德經》第四章
"和光同塵"道家哲學為概
念的設計是參加1999年日本
竹尾紙業成立一百周年慶典
的作品,該機構邀請了百位
設計師參加創作,英文命為
"Dust100展",由創作者在
日常生活中發掘一些經為人
所忘記或想棄置的事物或看
上去沒有再用價值的東西,
而設計者覺得特別有意義
的,都可以此為創作元素自
由發揮。

我的概念是以曾經輝煌,
今日已被電腦排版取代的
印刷活字為元素,以攝影
表現;鉛字印銀色及黑色,
"和光同塵"四字在白紙下
以灑金烘托出,寓意紙張和
活字的永恆。在展覽的作品
中再添上實物鉛字在平面
印刷品上以增立體效果。

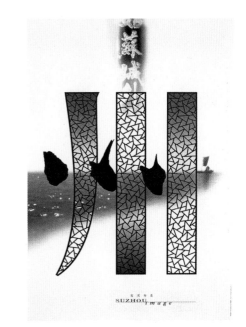

SUZHOU image

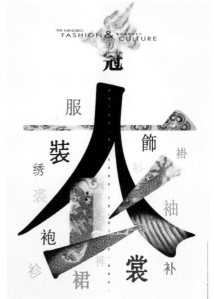

'99 NINGBO
FASHION & CULTURE

蘇州印象
Suahou Image, 2000

寧波服飾與文化
Ningbo Fashion, 1999

東京竹尾作品展"纸之十字架"
Eternity in Light and Dust, Takeo Paper
Show Tokyo "Dust 100", 1999

110

從放大的枯葉中看，破爛的葉緣，
枯透的葉脈和葉肋就像一個小宇宙小世界，
疊印上專金色的古代星宿圖案，
以及老子《道德經》第四十二章中的一節文字，
表現畫夜、生死互相交替，
循環不已，永無止境，
以求宇宙之永生概念，用以推廣
再造紙的持續性。
在攝影和設計配合下，
營造一張富藝術性的海報。

"融"——形象化表達的成功之例。
意念源自於中國哲學著作《中庸》的篇章，
所述萬物並育而不相害，道並行而不相悖。
"融"，作為主題設計海報，以"萬物並存"為
切入點，兩片葉子，生長出來是羽毛而不是花
朵，用了這一毫不相干的兩個要素，經綜合，達
到了對"融"的形象化體現——"萬物並育"。

花是有生命力的植物，借花的葉子長出來柔軟的
羽毛，這對於"融"意念體現的形象手段，具象
徵意義。

陳漢民　清華大學美術學院教授

順其自然
Conserve Nature Quality Paper/James River Corporation, 1992

融——香港設計師協會主題展覽海報
Harmony—Hong Kong Designers Association Member Show, 1997

謝瑞麟珠寶"四寶圖",1996年。

為推廣鑽石、翠玉、珍珠及黃金首飾,特別創作四張圖片形象;

以自然界物象為主題,由高志強以黑白照片拍攝,

而產品則以彩色表現並由我親自配詞,最終電腦拼合而成,

四張黑白照片各帶紫藍調、墨綠、棕啡色和紫色調,

以增藝術感染力。

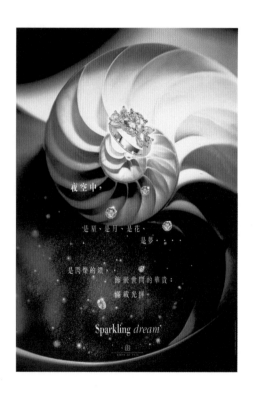

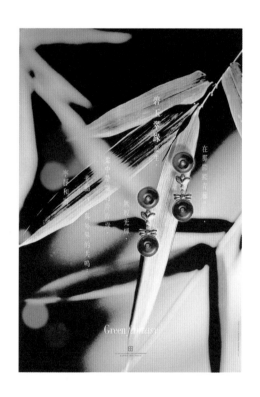

以鸚鵡螺的螺旋形態配合夜靜星空和
閃亮的鑽石,襯以鑽石指環飾物。
表現出產品的高貴,恍如飾嵌世間的華貴。

閃爍的鑽
Sparking Dream—Diamond

以竹葉的光華柔勁襯托出綠色翠玉首飾的
典雅自然,展現出一個青蔥寧靜的和諧世界。

碧玉翠想
Green Fantasy—Jade

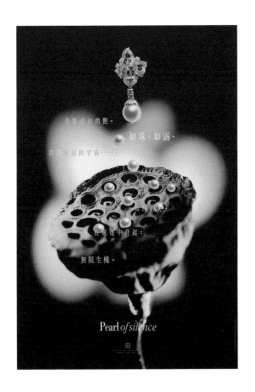

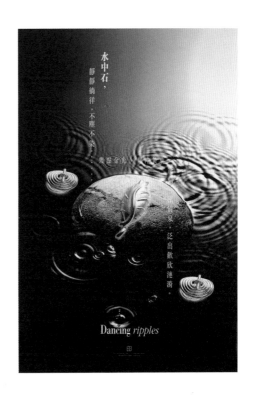

枯乾的蓮蓬被如露水的珍珠灑滿，祥和的光華
在蓮蓬中升起，襯上珍珠飾物，有循環再生
寧靜和諧的意境，散發出產品的脫俗品味。

不塵不染的水中石泛起的漣漪，
配襯黃金飾物，以及恍如漣漪般設計的金耳環、
金葉襟花，表現出寧靜 "禪" 意。

如露如珠
Pearl of Silence—Pearl

金葉漣漪
Dancing Ripples—Gold

HONG KONG BAUHINIA

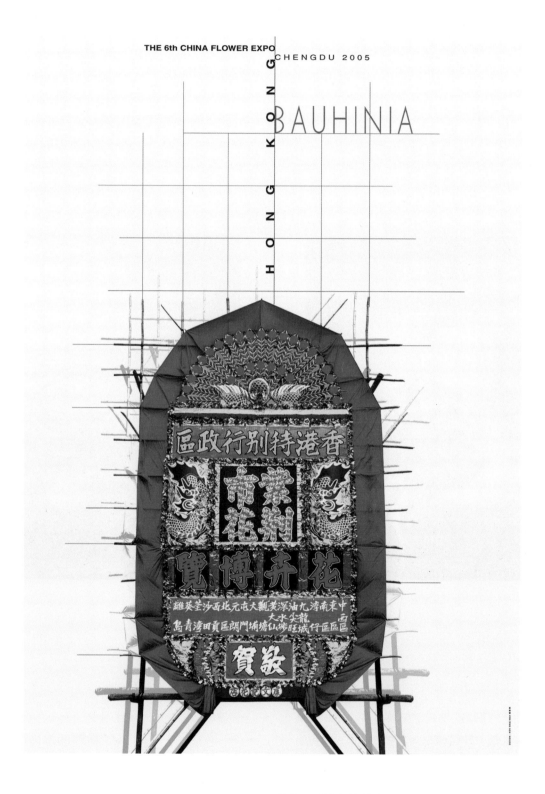

成都花卉博覽會
The 6th China Flower Expo Chengdu, 2005

海報以香港獨特的喜慶花牌為創作元素，
致賀成都花卉博覽會。

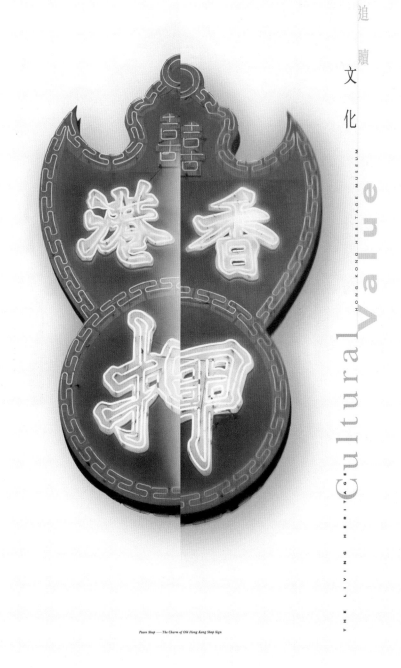

追贖文化

香港 HONG KONG HERITAGE MUSEUM

Cultural Value

THE LIVING HERITAGE

Pawn Shop —— The Charm of Old Hong Kong Shop Sign

追贖文化
Cultural Value Redeeming Culture, 2005

以香港獨特的"當舖"招牌為創作元素,參加香港文化博物館
海報邀請展,寓意香港傳統文化漸漸消失。

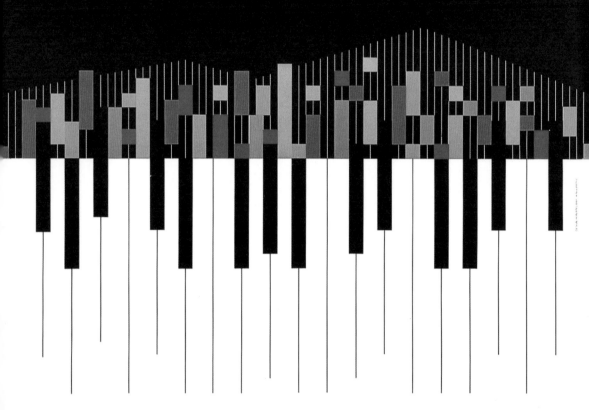

HONG KONG
Pianists
SERIES

香 港 鋼 琴 家 菁 華

香港大會堂音樂廳　晚上八時　CITY HALL CONCERT HALL　8 PM

7/8/92 (星期五 Fri)
趙綺霞鋼琴演奏會
節目包括舒曼、莫札特及蕭邦的作品
Piano Recital by Chiu Yee-ha
Programme includes works by
Schumann, Mozart and Chopin

18/8/92 (星期二 Tue)
蔡慧堂鋼琴演奏會
節目包括海頓、李斯特、史克里亞賓、
德布西及蕭邦的作品
Piano Recital by Vivian Choi
Programme includes works by Haydn,
Liszt, Skriabin, Debussy and Chopin

25/8/92 (星期二 Tue)
譚家傑鋼琴演奏會
節目包括莫札特、梅湘、巴赫、布梭尼
李斯特及曾葉發的作品
Piano Recital by Tam Ka-kit
Programme includes works by Mozart,
Messiaen, Liszt, Bach-Busoni and
Richard Tsang

13/9/92 (星期日 Sun)
蔡崇力鋼琴演奏會
節目包括巴赫、布梭尼、舒曼、梅湘、
蕭邦及李斯特的作品
Piano Recital by Choi Sown-le
Programme includes works by Bach-
Busoni, Schumann, Messiaen, Chopin
and Liszt

24/9/92 (星期四 Thur)
羅乃新、郭嘉特
雙鋼琴演奏會
節目包括巴赫、拉威爾、拉赫曼尼諾夫
班乃特、米堯及盧托斯拉夫斯基的作品
**Piano Duo by Nancy Loo
& Gabriel Kwok**
Programme includes works by Bach,
Ravel, Rakhmaninov, Bennett, Milhaud
and Lutoslawski

票價 TICKETS: $90, 60, 30

優惠折扣：
(i) 五場　　七折
　　三至四場　八折
　　兩場　　九折
(ii) 設有學生及耆齡人士半價優惠票

DISCOUNTS:
(i) 5 performances – 30% discounts
　 3-4 performances – 20% discounts
　 2 performances – 10% discounts
(ii) Half-price tickets available for students
　 & senior citizens

郵購訂票可於六月七日至七月十二日期間享用
門票由七月七日起在城市電腦售票或或有售

Postal booking available from 7 June to 12 July
Counter booking available at URBTIX outlets
from 7 July onwards

電話留座　Telephone Reservation　: 734 9009
登記贊助　Registered Patrons　: 734 9011
節目查詢　Programme Enquiries　: 734 2925

30ᵗʰ

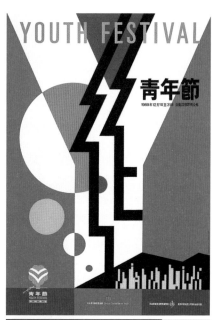

年輕人是社會未來的主人翁，為了建立美好的香港，
在1989年舉辦了青年節。象徵青年人的"Y"字，配
上以黑色線條勾畫出青年人的簡單面部輪廓，
在圓圓的太陽映照及香港太平山形象下，
朝氣勃勃地朝向共同奮鬥目標。

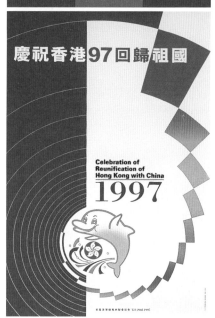

琴鍵為構成主體，畫面分為上下兩部分，
上部以黑色為背景，並以細白線及色塊表現出
香港的景色，下方則以白色為調，排列著上下
律動的琴鍵，恍惚鋼琴聲樂響徹香江。

青年節——朝氣自強
Youth Festival—We are Hong Kong, 1989

香港鋼琴家菁華演出海報
Hong Kong Pianists Series, 1992

慶祝香港九七回歸祖國海報
Reunification of Hong Kong with China, 1997

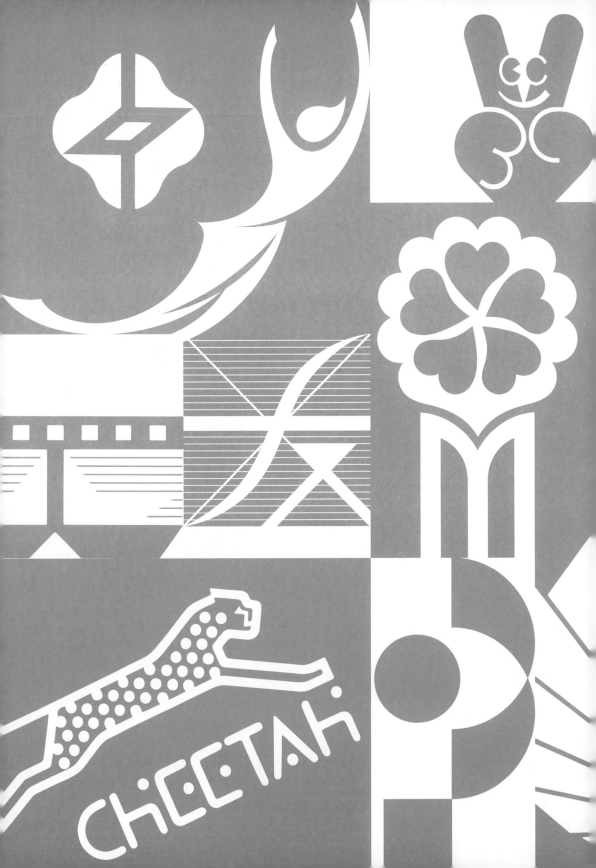

SYMBOL

標誌形象是圖形創意藝術，
是現代造型構成與內在核心精神
的昇華；

其構成無論是形，是字，是圖，
是像，都需集精簡意念概括形象；
易記憶，易傳播的符號藝術。

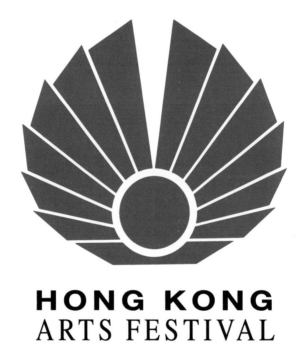

香港"東方之珠"如日方中,海港"風帆漁船"魅力生輝,
這兩個元素構成"明珠繞風帆";發射的線條展現綻放的藝術異彩。
香港藝術節在1971年開始籌組的國際活動。
由香港旅遊發展局首先主辦標誌設計徵集比賽,
日本田中一光、香港石漢瑞擔任評委,選出"明珠繞風帆"標誌。
從1972年第一屆開始沿用至今,已成為國際知名的表演藝術節。

香港藝術節
Hong Kong Arts Festival, 1972

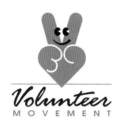

香港義工運動
Volunteer Movement, 2000

香港中樂團
Hong Kong Chinese Orchestra, 2004

印刷媒體專業人員協會
Institute of Print-Media Professionals, 2007

香港中華文化促進中心
The Hong Kong Institute for Chinese Culture, 1989

電影工作室
Film Workshop, 1988

香港藝術館之友
The Friends of the Hong Kong Museum of Art, 1992

國際唱片業協會
International Federation of Phonographic Industry, 1988

新加坡翠河坊
River Place, Singapore, 1997

香港豐明銀行
Hong Kong Mevas Bank, 2002

幸運天使紙業
Lucky Angel Paper

香港印刷商會
The Hong Kong Printers Association , 1999

國際青年設計師協會
International Youth Designer Association, 2015

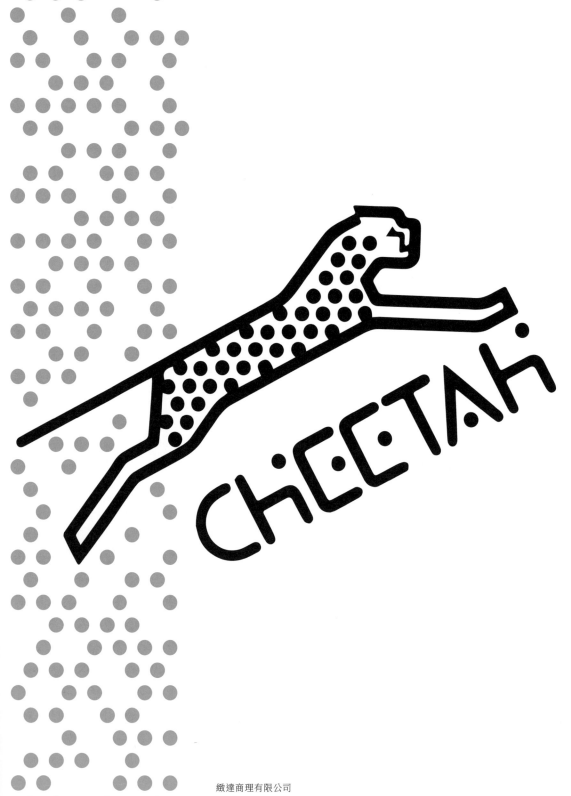

緻達商理有限公司
Cheetah Management Co. Ltd, 1978

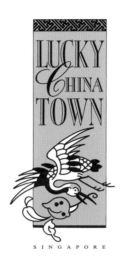

幸運牛車水商場　新加坡
Lucky China Town, Singapore, 1991

遠東廣場　新加坡
Far East Square, Singapore, 1997

香港博覽會　北京
Hong Kong Expo 97 in Bieijing, 1997

2005年第八十八屆國際獅子會年會，在香港舉行。
年會的形象標誌以簡化的香港大都會形象為構想，
圖案描繪從維多利亞港灣仔會展中心伸展至中環的建築，
點綴了香港帆船，並以彩虹色彩展示美好香港景象。
年會還以活潑手法結合圖案效果創造了獅子會的吉祥物。
紀念章是大會必有之物，以四個旅遊景點為創作主題的紀念章，
包括香港的金紫荊雕塑"金紫荊與醒獅"，
以及交通招牌"電車與霓虹招牌"、香港大嶼山"昂坪大佛與青馬橋"、
"澳門牌坊與舞龍"等，讓全球獅子會會員把這些印象帶回家。

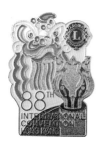 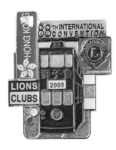 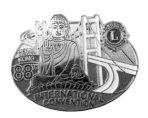 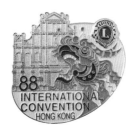

共享基金會是一家中國非盈利和非政府組織，
於2018年在香港註冊成立，宗旨是在"一帶一路"國際合作倡議下
促進"民心相通"，工作範圍主要是人道主義醫療援助。
以東非及東南亞醫療衛生服務基礎薄弱的國家為行動起點。
共享基金會英文名稱"GX"源於"共享"兩字漢語拼音的首字母，
標誌形象以G及X兩個字母為構成元素，
G字有Global全球的寓意，X字的美化亦包含了"人"的形態。

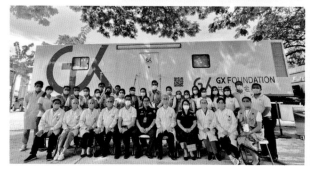

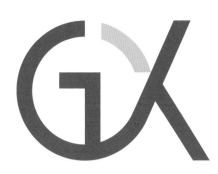

共享基金會
GX foundation, 2018

民心港人子弟學校，
坐落於廣州南沙，
學校校徽是由洋紫荊葉與MINXIN
首字母"M"字造型構成，
如一本翻開的書，亦如一座
優質教育的獎座。
擴射狀的洋紫荊樹冠，恍如地球，
圓圈內以五個心形圖案的
洋紫荊樹葉環繞，
亦即香港人喜稱的"聰明葉"，
其動態圖形與香港區徽
如出一轍，傳達香港根世界觀並
胸懷祖國的"中國心"情懷。

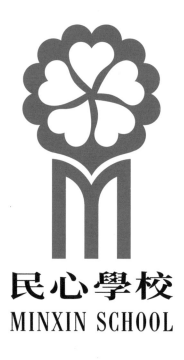

香港民心學校
Hong Kong Minxin School, 2022

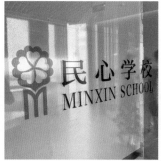

香港中華出入口商會
The Hong Kong Chinese Importers' &
Exporters' Association, 1991

藝源文化教育基金
e-Arts Cultural & Education Fund, 2020

香港青年聯會
Hong Kong United Youth Association, 1990

新界社團聯會
New Territories Association of Societies

HKBSIA
CENTINNIAL

香港圖書文具業商會一百周年
Centunnial, HK Book & S.I. Association, 2020

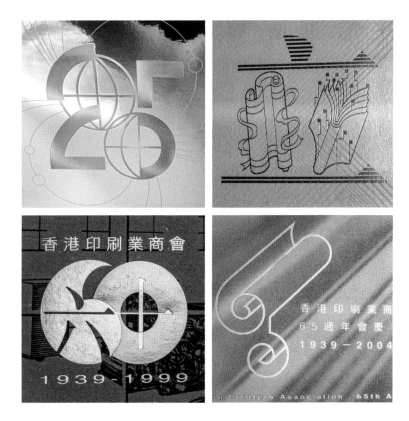

中華商務聯合印刷二十五周年
C&C 25 Years in Printing, 2005

聯合出版集團三十周年
30th Anniversary, Sino United Publishing

香港印刷商會六十周年
60th Anniversary, The HongKong Printers Association 香港

印刷商會六十五周年
65th Anniversary, The HongKong Printers Association

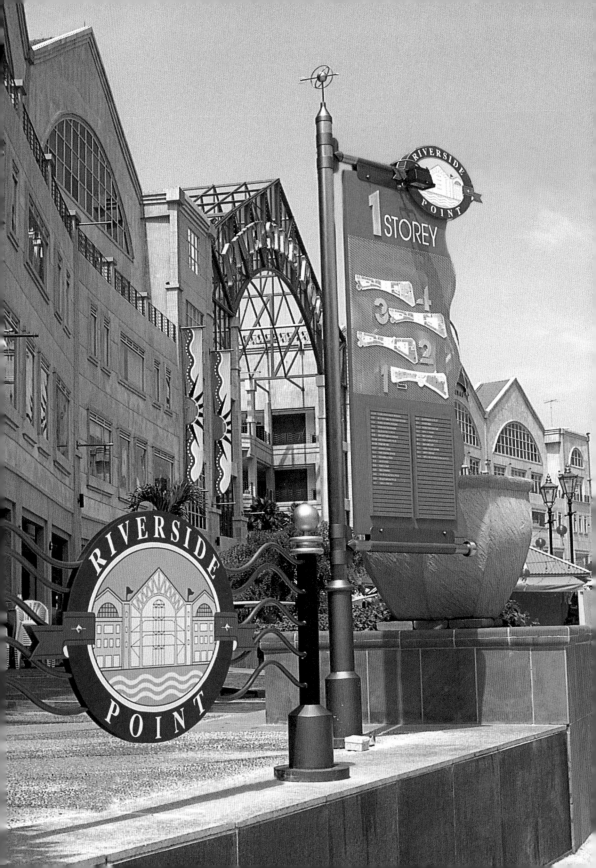

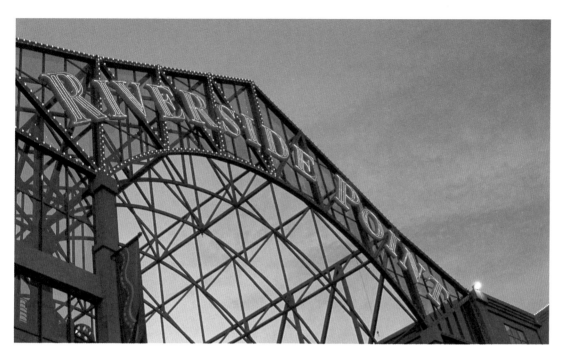

坐落新加坡河的河濱坊商場，
標誌及標示系統設計
獨特，切合商場建築面貌，
並以熱鬧度假氣氛彩旗配合主題。
以片片帆影構成立體設計，
並糅合航海活動元素概念，
提煉其精粹在整套系統，
包括造型、圖案、字體和色彩上。

新加坡河濱坊商場標誌及標示系統設計
Riverside Point Shopping Mall, Singapore Logo & Signage System Design, 1997

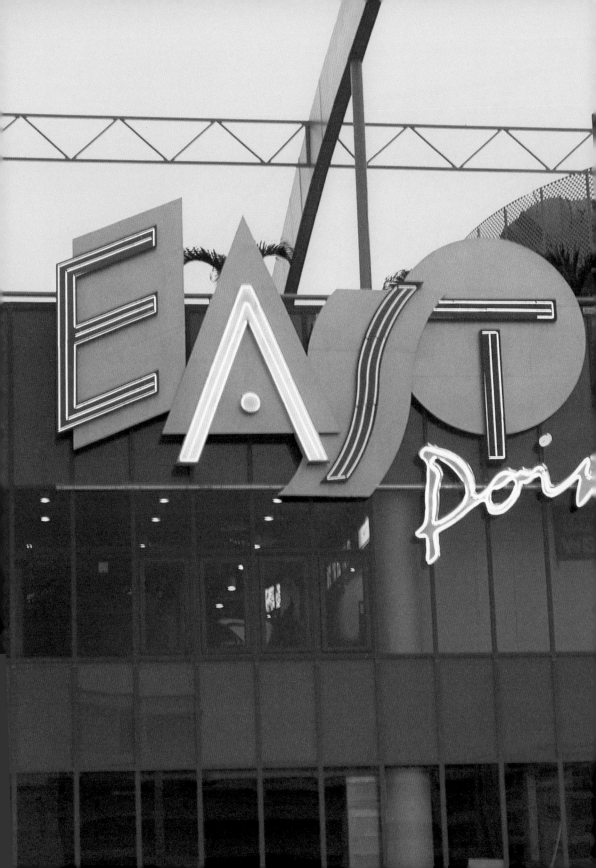

活潑的立體幾何造型，
配合點、線組成的標準字體標誌，
在多層次立體效果上襯以霓虹管及鮮豔色彩，
增添商場的熱鬧氣氛。
現代簡潔的設計概念構成立體標示系統，
在商場指南及指示牌中，
飾以動物圖案賦予馬戲團的主題色彩。

新加坡東福坊商場標誌及標示系統設計
East Point Shopping Mall, Singapore Logo & Signage System Design, 1997

標誌通過飛翔的珠海漁女與馬戲節特有的空中雜技
形象相結合,並融入敦煌文化"飛天"意象,象徵國際
馬戲元素與中國傳統文化的結合。
吉祥物"珠珠"則以歡快的小漁女頭戴"雙辮小丑帽",
身著疍家傳統服飾,快樂地在水面上跳躍,表現出
中國國際馬戲節在珠海的成長壯大。

中國國際馬戲節標誌及吉祥物
China International Circus Festival, Logo & Mascot, 2013

THREE - DIMEN

SIONAL

立體在空間中呈現的不單是靜止的造型，
在視覺遊觀下形成韻律、魅力、生命力……
體量滲透著思想與文化內涵。

《香港精神》壁畫，創作時正值香港回歸之前，
香港大嶼山國際機場的興建，展現了香港國際都會的景象。
壁畫以地球的造型，將上揚的股票指數、沖天的機場跑道
與信和廣場大樓、騰空的飛龍藝術地組合在金屬塊面中，
展現香港奮發向上的精神。

H O N G K O N G S P I R I T . . .

《香港精神》　不鏽鋼、黃銅　香港銅鑼灣信和廣場
Hong Kong Spirit, Stainless Steel, Copper, Sino Plaza ,Causeway Bay ,10×3m, 1992

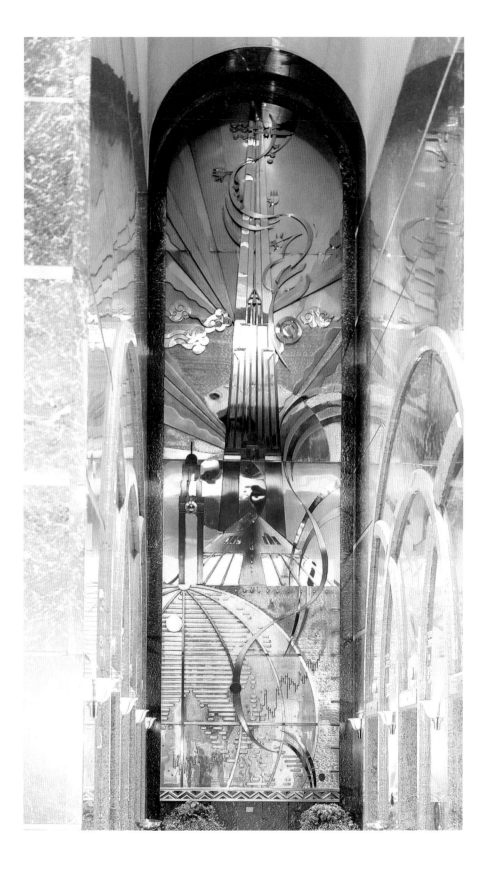

P R O G R E S S . . .

《進展里程》　不鏽鋼、黃銅　香港鐵路大廈
Progress,　Stainless Steel, Copper, Railway Plaza, Hong Kong, 2.50×15m, 1995

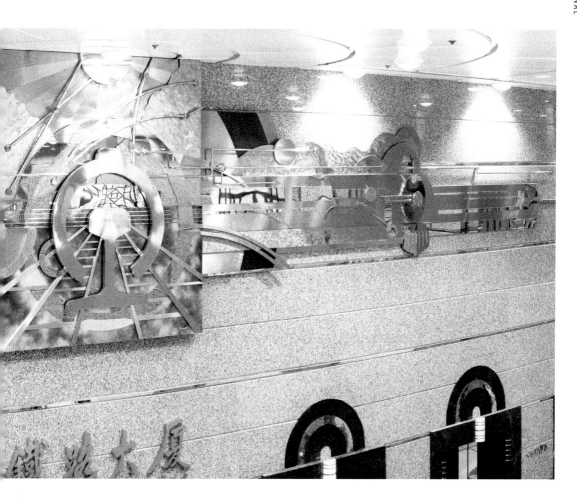

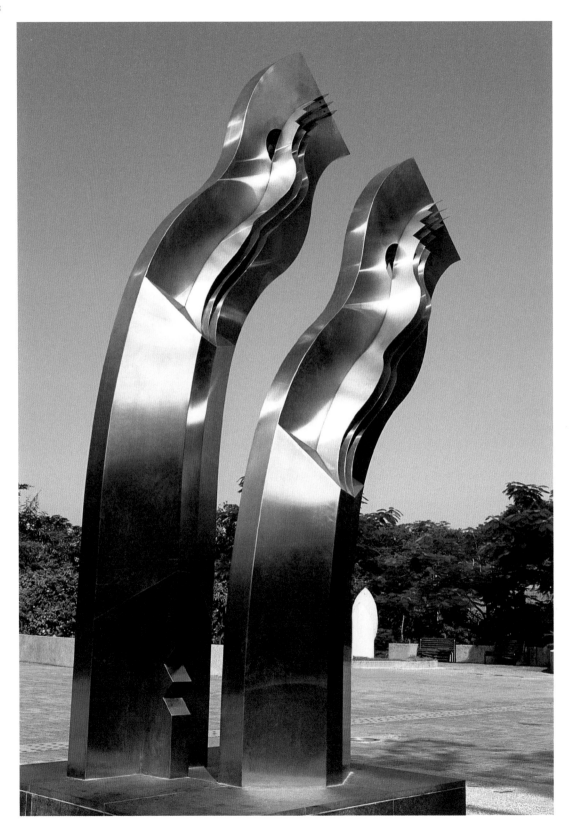

藉雙魚逆水而上，
飛躍龍門化身為龍的傳說，
寓意香港從小漁港發展為大都會的讚頌。
雕塑以現代手法概括其形態，
運用舞動奔騰的線條，
傳達出一飛沖天的力量和奮力搏擊的動感，
展現魚躍水面，飛越長空演化為龍的氣勢。

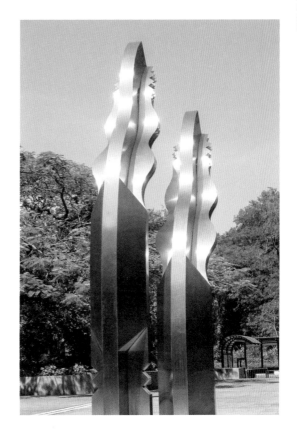

T R A N S F O R M A T I O N . . .

《魚進龍》　不鏽鋼　香港九龍公園
Transformation Stainless Steel
Kowloon Park, Hong Kong, 4×2×3m, 1990

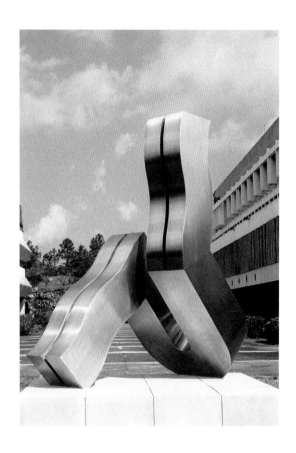

GLORIOUS UNITED MAN...

地靈人傑，大學成就人才；心胸寬大，志存高遠，成人中龍鳳。
香港中文大學校園內雕塑以"人"字為造型，寓意教育以"人"為本；
結合另一面呈現"U"形的斜面，代表中文大學聯合書院；
"人"字上端兩條分開的幾何弧線，運用了簡潔的解構主義形式，
彎彎向上伸展，像放射的光芒，寓意"聯合人"有堅毅昂揚的精神。

《光輝聯合人》　不銹鋼　香港中文大學
Glorious United Man, Stainless Steel, The Chinese University of Hong Kong, 3×2×2m, 1989

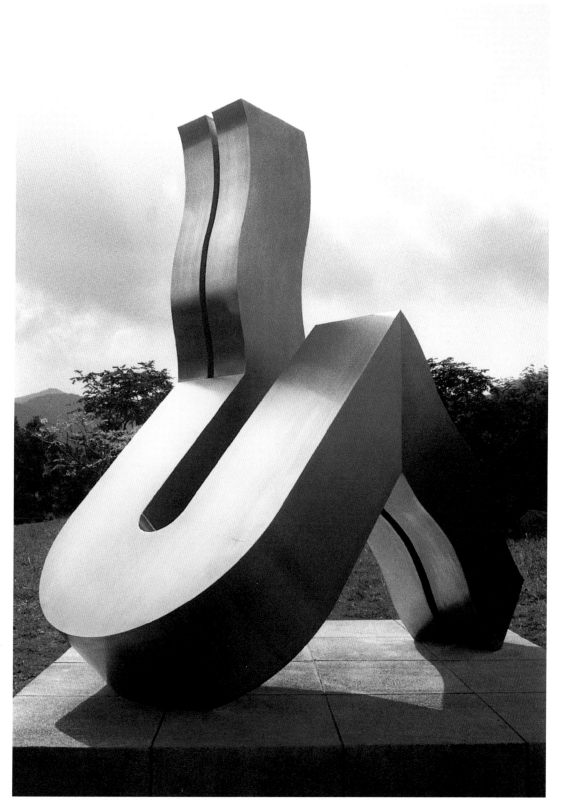

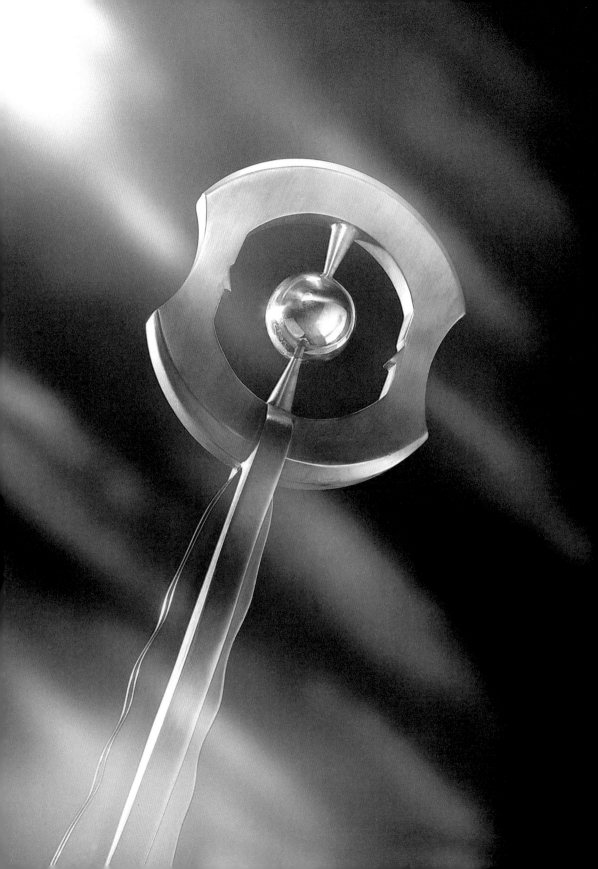

宇宙運行是奧妙的，
以大自然中四時有序的變化，
天下萬物五行中的哲理元素，
創作為雕塑凝鑄一瞬。

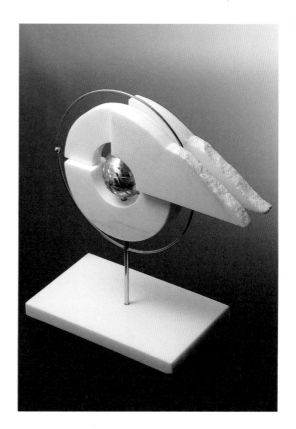

DISCOVERING OF THE "CHI"

《兩極》　銅　香港文化博物館收藏
The Two Poles, Copper, Collected by Hong Kong Heritage Museum, 1995

《雲》　大理石　不銹鋼
Cloud, Stainless Steel, 1995

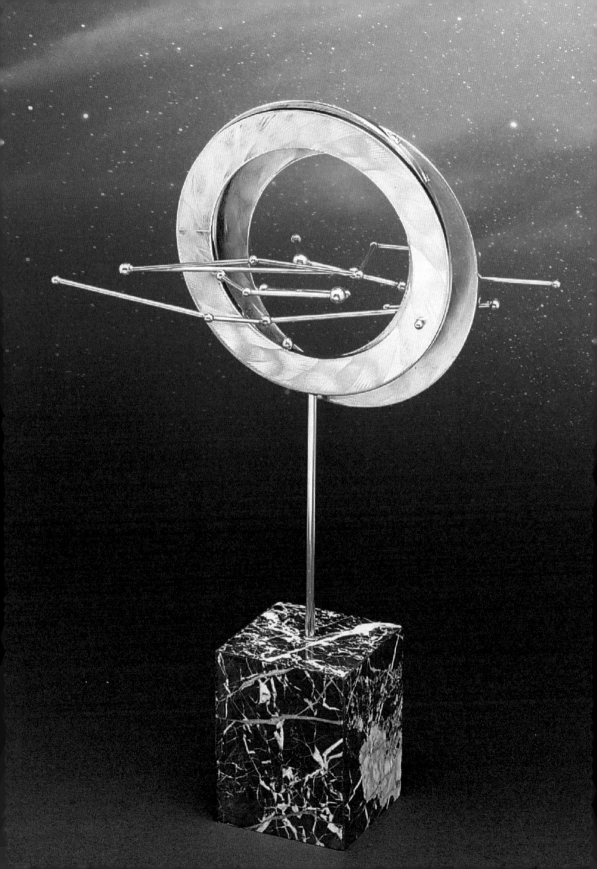

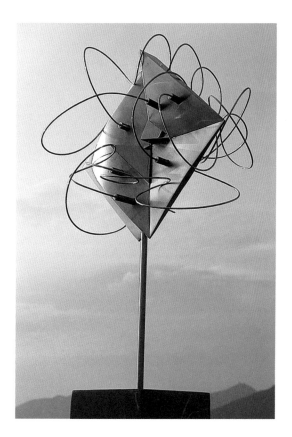

1996年以"回歸自然"為展覽的主題，
創作了天人合一的《兩極》，
大氣之道的《雲》、《氣》、《風》，
天際運行中的《星》，
五行元素中的《火》等作品。

《星》　不銹鋼　大理石　香港文化博物館收藏
Star, Stainless Steel, Collected by Hong Kong Heritage Museum, 1997

《氣》　不銹鋼
"Chi", Stainless Steel, 1997

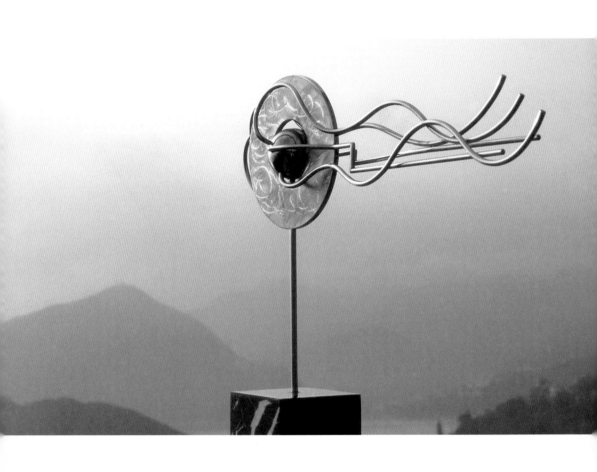

《風》　不銹鋼
Wind, Stainless Steel, 1995

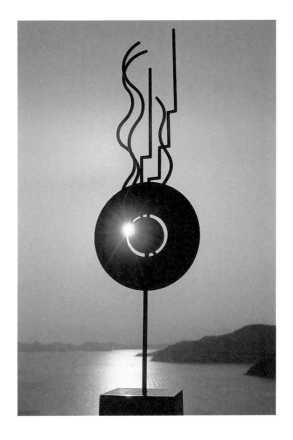

DISCOVERING OF THE "CHI"

《火》 銅

Fire, Copper, 1995

當文明的音符在跳躍，
無論是中西樂章的弦彈；
或是知音的相遇，藝術精神相互交融，
內心投射忘我的意境……

"高山流水遇知音，彩雲追月得知己。"
俞伯牙與鍾子期的知音相遇。

《高山流水》　鎳合金
The Musican, Metal-Nickel, 230×230×860mm, 2023

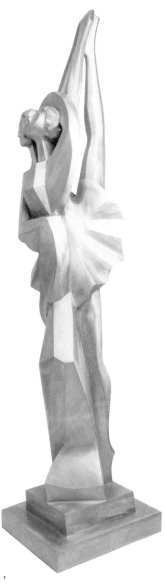

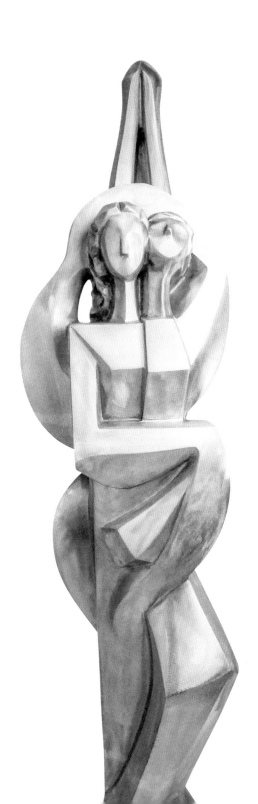

芭蕾的曼妙典雅，

水袖的輕盈曳曳，

最美的舞蹈藝術跨越中西；

您中有我，我中有您，

翩然起舞各領風騷……

"赤橙黃綠青藍紫，誰持彩練當空舞。"
毛澤東1933年《菩薩蠻·大柏地》
詩中意境

《彩練當舞》　鎳合金
The Dancer, Metal-Nickel, 230×230×950mm, 2023

一面是飄揚的區旗，背後是堅實的手，

在呵護著美麗的紫荊，讓香港繼續繁榮。

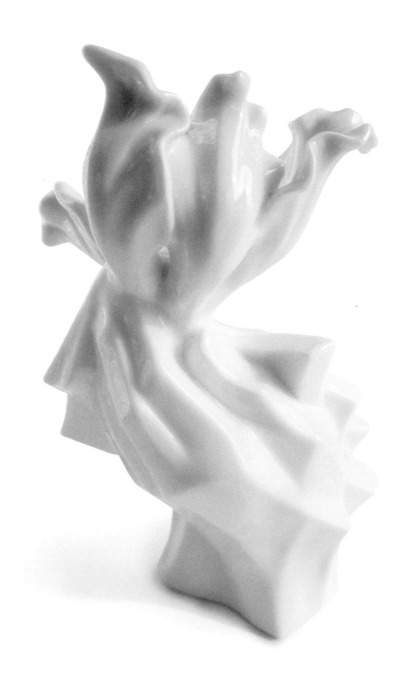

《香港回歸祖國——紫荊綻放》　陶瓷雕塑

Reunification - Bauhinia, Ceramic, 300×210×140mm

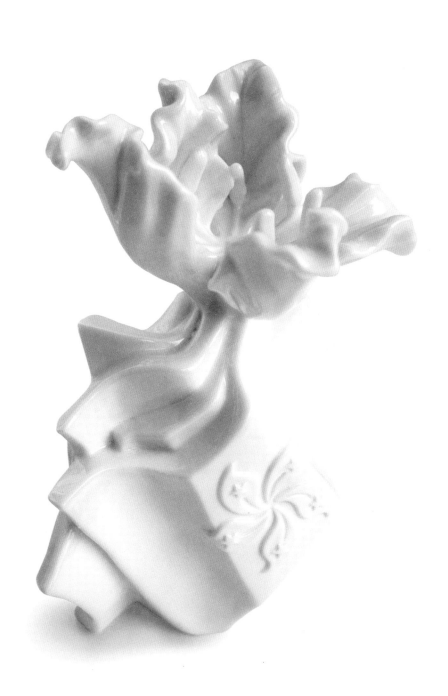

區旗在飄揚，有力的手在護衛，

讓蓮花常開，澳門穩步向前發展。

《澳門回歸祖國——蓮花盛開》　陶瓷雕塑

Reunification - Lotus, Ceramic, 310×250×130mm

H E A V E N L Y D R A G O N . . .

圓融流動的線條，如生命的迴旋，
飛揚向上的精神，是奮進的無限 ……
以水墨筆觸與渾厚有力的雕塑語境相
結合的視覺新美學，展現傳說中的
中華龍，矯健、尊貴與祥瑞。
土和火的昇華，不一樣的純美，
向人們感觀深處呼籲新的精神力量。

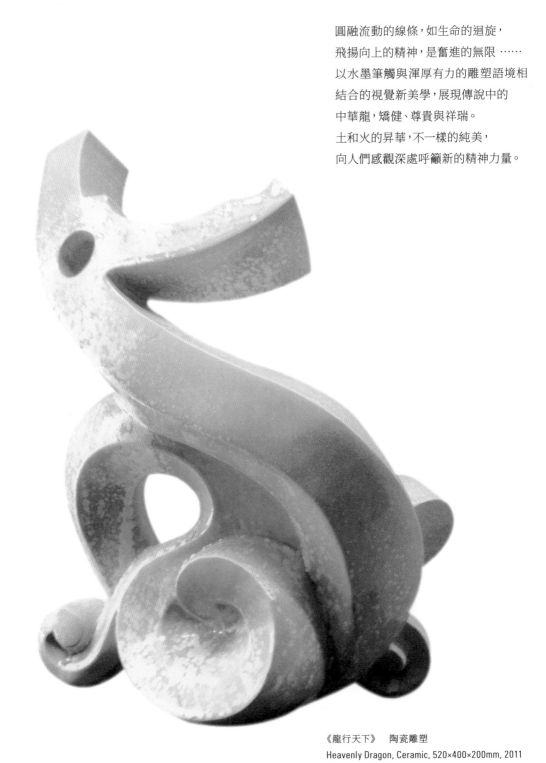

《龍行天下》　陶瓷雕塑
Heavenly Dragon, Ceramic, 520×400×200mm, 2011

AUSPICIOUS — RUYI...

《如意》　陶瓷雕塑
Ru Yi, Ceramic, 390×360×150mm, 2014

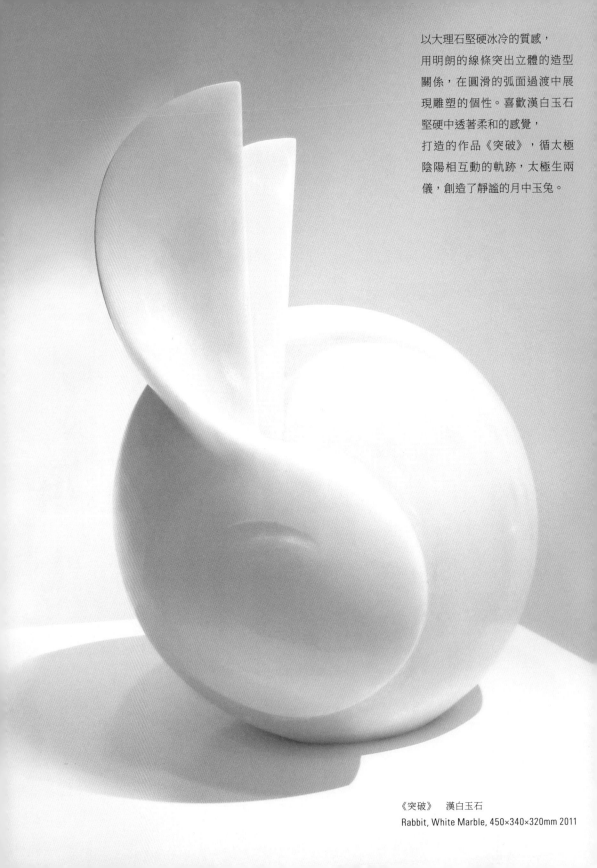

以大理石堅硬冰冷的質感，
用明朗的線條突出立體的造型
關係，在圓滑的弧面過渡中展
現雕塑的個性。喜歡漢白玉石
堅硬中透著柔和的感覺，
打造的作品《突破》，循太極
陰陽相互動的軌跡，太極生兩
儀，創造了靜謐的月中玉兔。

《突破》 漢白玉石
Rabbit, White Marble, 450×340×320mm 2011

因透明感帶著瑰麗明澈的視覺效果，
突顯空間中的形體變化，
光與影不同的色彩質感所折射出的璀璨，
使作品顯得更深邃，恍如透視心靈深處，
琉璃是非常可塑的藝術媒介。

《吉祥》　琉璃
Goat, Glass, 2014

《和諧》　琉璃
Harmony, Glass, 2009

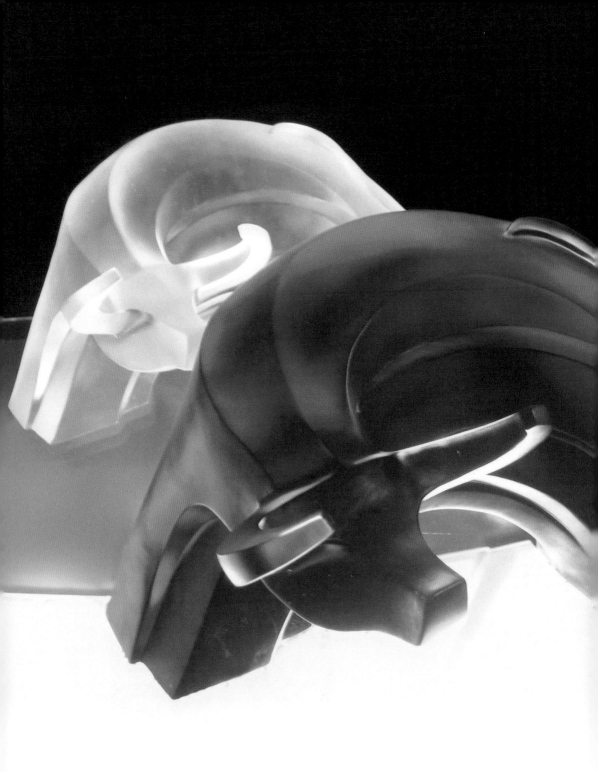

《開拓》 琉璃
Ox, Glass, 150×330×180mm, 2009

以牛在飛奔中猛然的回轉，低頭向上抄起一刻的
雕割面，傳達出光影透視的線條張力。

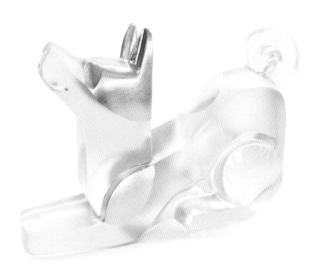

2003年春於香港南灣偶遇獨自流浪於海灘的
"Doggie"，牠每早都在我們游泳時看守衣物，
泳後還隨步相送至中灣住處家門才依依離去，
如是經過三個月，不忍，因而收養之。

以"Doggie"原形創作琉璃，以作紀念。

《多吉》琉璃
Doggie, Glass, 2018

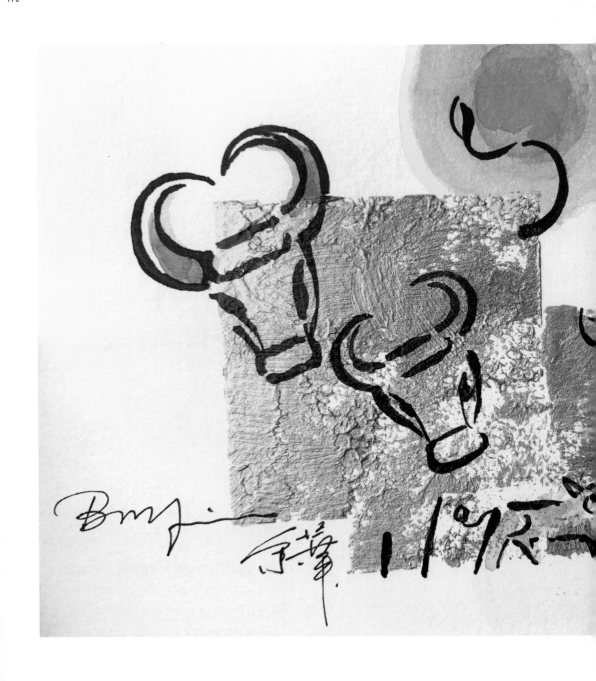

圓與方的立體組合構成三頭牛。

公牛健壯，頭角微揚，力量充沛，作為堅實後盾；

母牛與小牛舐犢情深，一家和諧美滿。

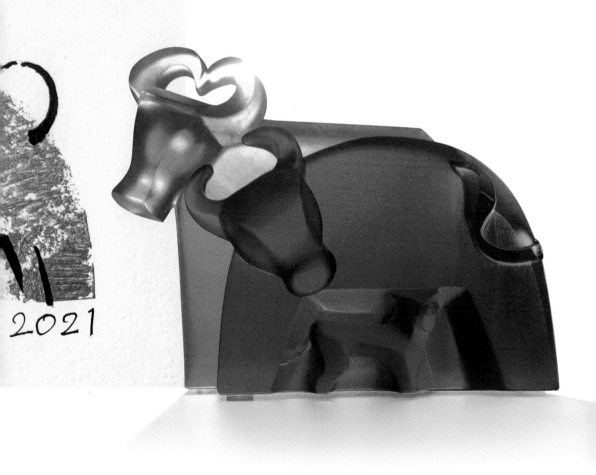

2021

《牛轉新機》　琉璃
OX, Glass, 2021

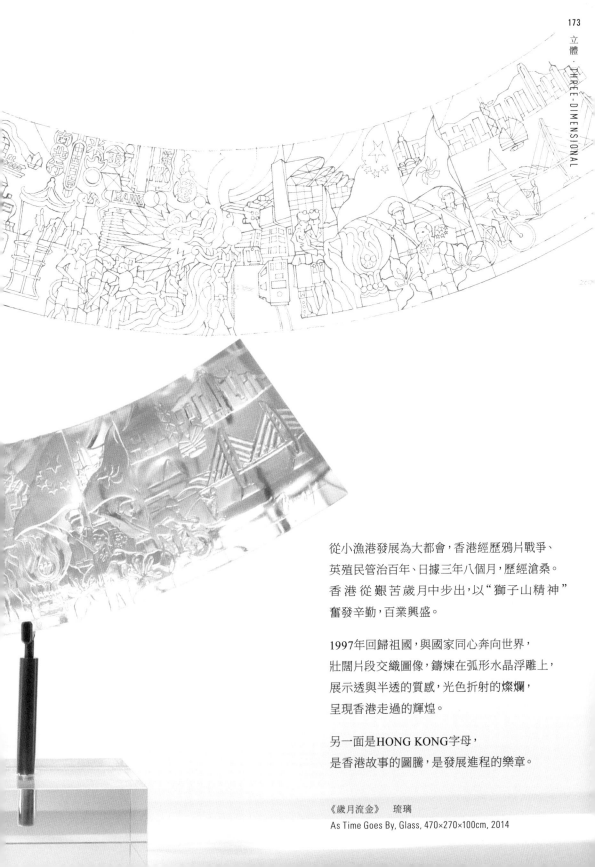

從小漁港發展為大都會,香港經歷鴉片戰爭、
英殖民管治百年、日據三年八個月,歷經滄桑。
香港從艱苦歲月中步出,以"獅子山精神"
奮發辛勤,百業興盛。

1997年回歸祖國,與國家同心奔向世界,
壯闊片段交織圖像,鑄煉在弧形水晶浮雕上,
展示透與半透的質感,光色折射的燦爛,
呈現香港走過的輝煌。

另一面是HONG KONG字母,
是香港故事的圖騰,是發展進程的樂章。

《歲月流金》 琉璃
As Time Goes By, Glass, 470×270×100cm, 2014

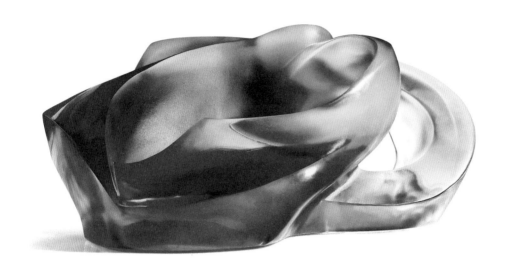

時間，無始無終，

空間，無窮無際，

時光一直前行；

無界見天地，

細微有乾坤，

天道循環，

凝煉永恆……

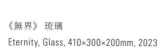

《無界》琉璃
Eternity, Glass, 410×300×200mm, 2023

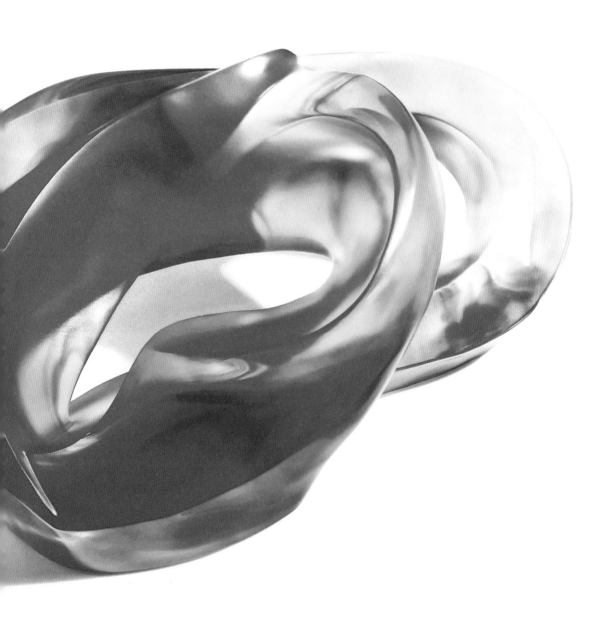

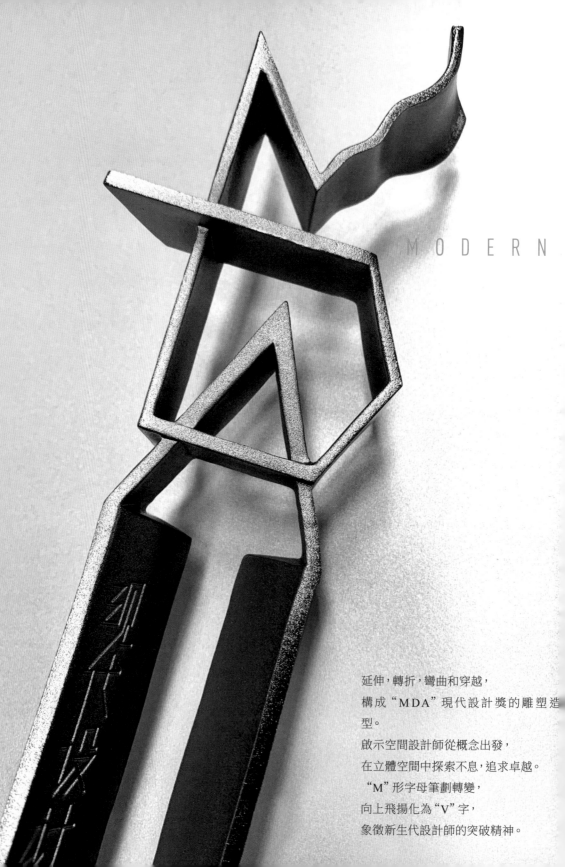

MODERN

延伸，轉折，彎曲和穿越，
構成 "MDA" 現代設計獎的雕塑造
型。
啟示空間設計師從概念出發，
在立體空間中探索不息，追求卓越。
"M" 形字母筆劃轉變，
向上飛揚化為 "V" 字，
象徵新生代設計師的突破精神。

DESIGN AWARD...

FEB 2019

現代設計獎獎杯
Modern Design Trophy, 2018

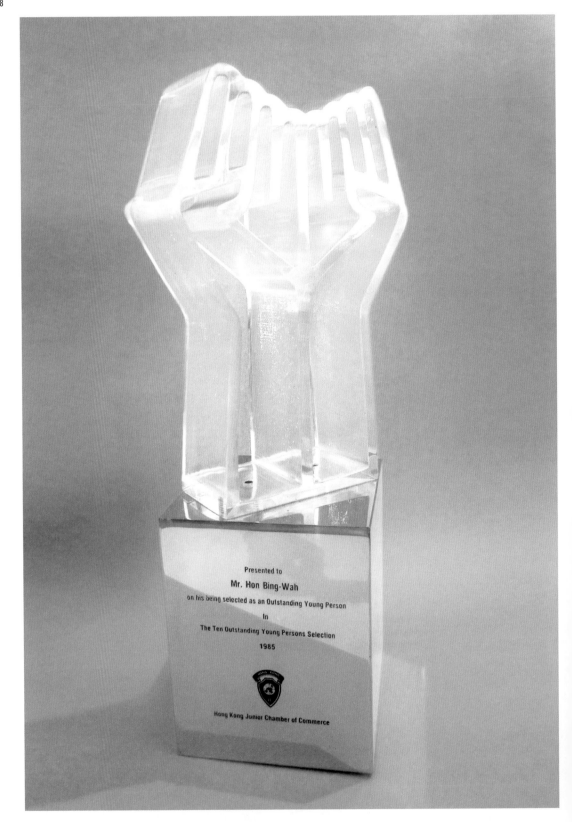

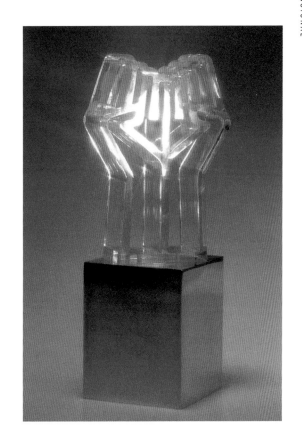

十大傑出青年獎獎杯
Ten Outstanding Young Persons' Award 1977

1977年應邀為香港十大傑出青年獎項設計的
"青年雙手創造未來"獎杯,為了凸顯時尚現代的
質感,在沒有鐳射切割機的年代,工匠以手工割切厚
達六釐米的透明亞克力,並與不銹鋼基座結合。
有意思的是,八年後的1985年,我也獲該獎項,接過
了自己設計的獎座。

以蘊含中國文人風骨的竹子為材質，

結合如流星劃空的線條及雲團般的不銹鋼基座，

自然與現代感結合，透過星宿圖的圓點

從中散發點點光華。

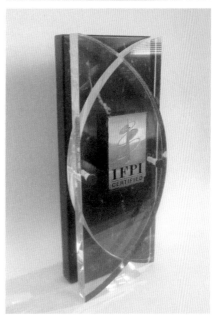

T H E A R T O F T R O P H Y . . .

香港印刷商會傑出印刷企業家獎
The Hong Kong Printers Association Distinguished
Printers Award, 2014

《竹之輝》　竹、不鏽鋼
The Bamboo Light, Bamboo and Stianless Steel, 1992

國際唱片業協會
International Federation of Phonographic Industry, 1988

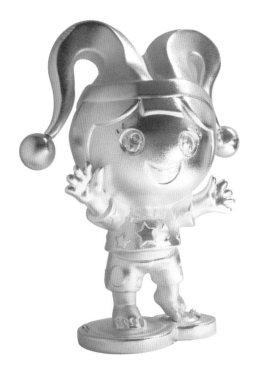

中華白海豚在如彩練般滾動的浪花中飛躍水面，
愉快歡欣回歸母親的懷抱。

《珠海中國國際馬戲節——吉祥物珠珠》
Mascot of China International Circus Festival, 2013

《香港回歸吉祥物中華白海豚》
Reunification of Hong Kong with China White Dolphin Mascot, 1997

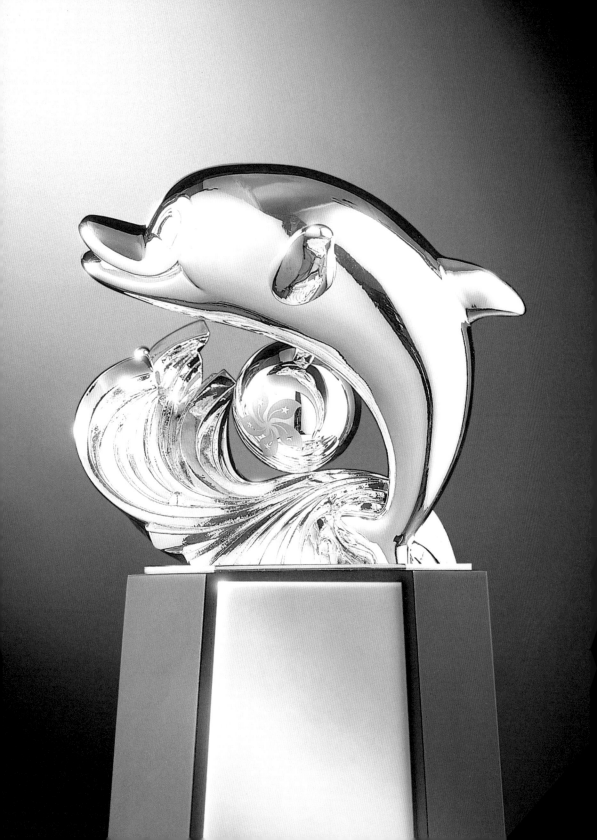

當舖招牌、喜慶花牌是香港常見的文化符號，從傳統獨特的
本土圖形演繹出錢罐和筆筒。
"押"字錢罐喚起人們對儲蓄理財的反思；"花牌"造型的筆
筒、花瓶以"妙筆生花"呈點題之趣。

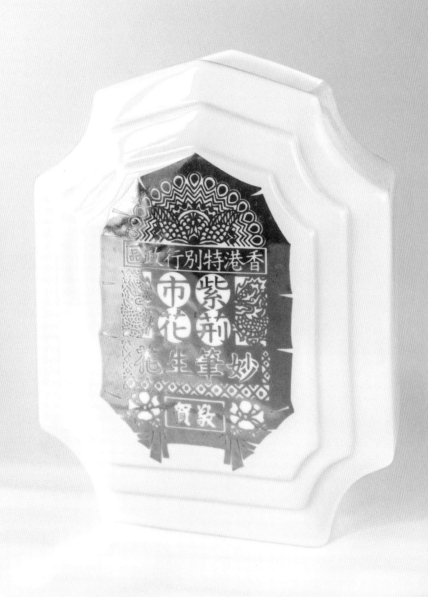

《文化流傳——錢罐／花瓶》陶瓷　香港文化博物館紀念品套裝
Cultural Heritage , Hong Kong Heritage Museum Souvenir Set , 2015

簡 歷

BIOGRAPHY

韓 秉 華

國際著名設計師，藝術家，

歷年從事設計、繪畫、陶瓷、雕塑及公共藝術創作。

早年修畢香港中文大學進修學院設計課程、澳門東亞大學文學士，

並曾於蘇格蘭格拉斯哥藝術學院研習油畫。

曾獲中央政府委任為香港區旗、區徽評委及設計修訂者之一；

1985年獲香港十大傑出青年獎；

1992年獲香港藝術家年獎；

1997年香港慶祝回歸活動委員會委任創作回歸吉祥物中華白海豚；

曾為上海申辦2010年世界博覽會設計一系列宣傳品及海報，並擔任評委及專家顧問等；

2003年獲紐約Phaidon出版機構選列世界一百位平面設計師，並出版專集；

2004年獲上海市經信委首次頒發原創設計大師工作室榮譽；

2004年獲香港特區政府民政事務局長嘉許獎章；

2007年獲中國設計貢獻功勳人物"光華龍騰金質獎"；

2010年獲杭州市錢江特聘專家榮譽；

2011年獲中國設計事業功勳獎；

2012年獲上海設計之都首屆年度人物榮譽；

2016年獲香港特區政府頒發銅紫荊星章。

歷年參加多次群展及個展包括：

1998年於北京中國美術館主辦"香港現代藝術展"、

1991年香港藝術中心舉辦"河山意"韓秉華水墨畫個展、

1997年香港中華文化促進中心主辦"回歸自然"韓秉華水墨及雕塑作品展、

2000年及2002年於上海新天地舉辦韓秉華藝術作品展、

2011年北京歌華文化創意中心舉辦"中華·龍"韓秉華作品展等、

2014年上海設計之都活動周於上海國際時尚中心及海上文化中心舉辦

"世界華人傑出設計師展——韓秉華藝術與設計作品展"、

2015年於上海城市規劃展示館舉辦"邏想錄"韓秉華藝術展、

2019年於比利時布魯塞爾中國文化中心舉辦生肖中國——韓秉華藝術展，

上海市靜安區文化中心舉辦"時空上海·人文新貌"韓秉華藝術展、

2023年香港文化博物館主辦"邏想無界"韓秉華藝術設計展。

2017年以來為中國郵政設計"國家名片"《香港回歸祖國二十周年》、"記者節"、《粵港澳大灣區》、

《澳門回歸祖國二十周年》、《新時代的浦東》郵票設計，

其城市雕塑、公共藝術作品等一系列創作設計影響著城市的發展和中國在世界的形象。

作品曾入選"香港當代藝術雙年展"、"香港當代戶外雕塑展"及"全國美展"等。

作品為香港藝術館、香港區域市政局、香港中文大學、上海城市規劃展示館及海外機構收藏。

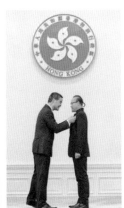

韓秉華為香港正形設計學校創校者之一，
並歷任校長、香港設計師協會主席及
國際平面設計社團協會(ICOGRADA)副主席。
現任香港美術家協會副主席、
香港康樂及文化事務處博物館專家顧問、
上海城市規劃展示館藝術顧問、
上海陶瓷科技藝術館首席顧問
景德鎮陶瓷學院客座教授、
香港 HS art & Design 設計總監。

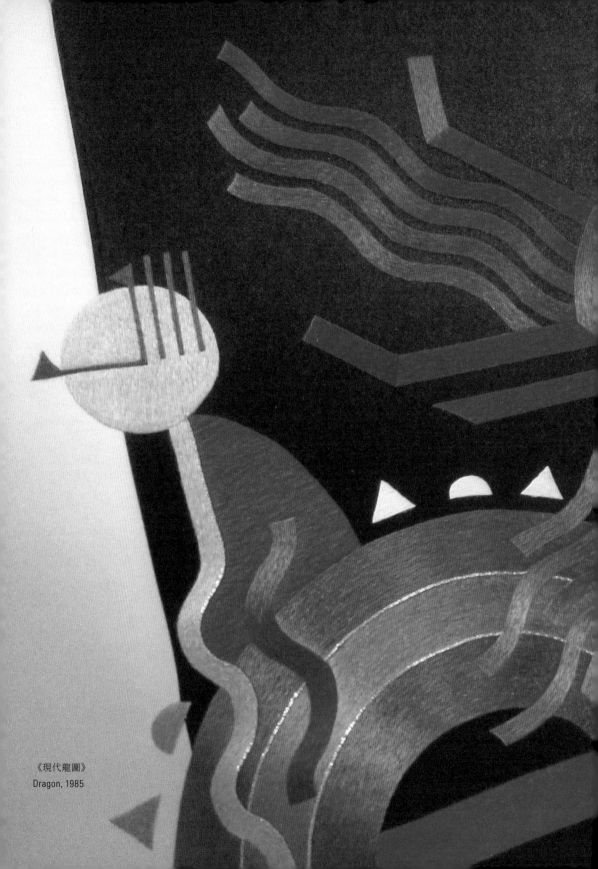

《現代龍圖》
Dragon, 1985

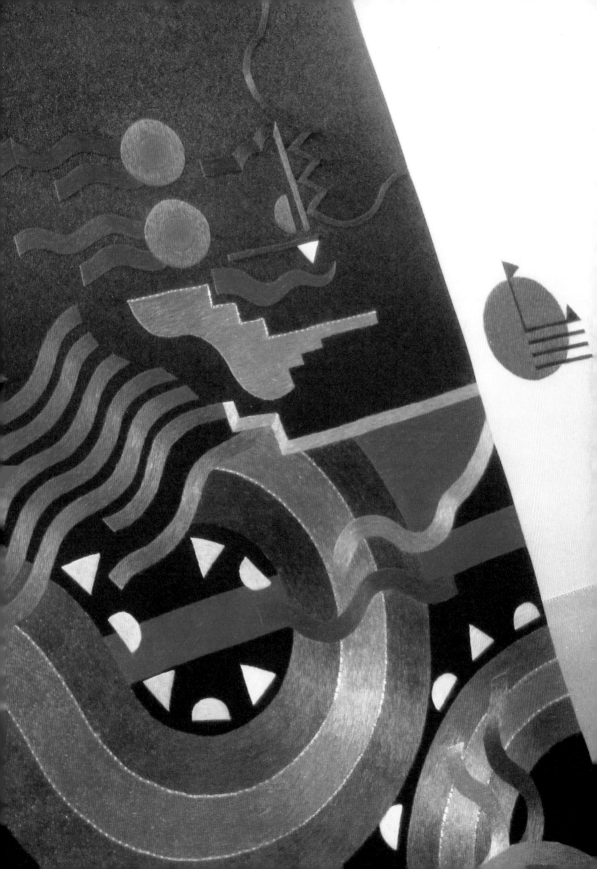

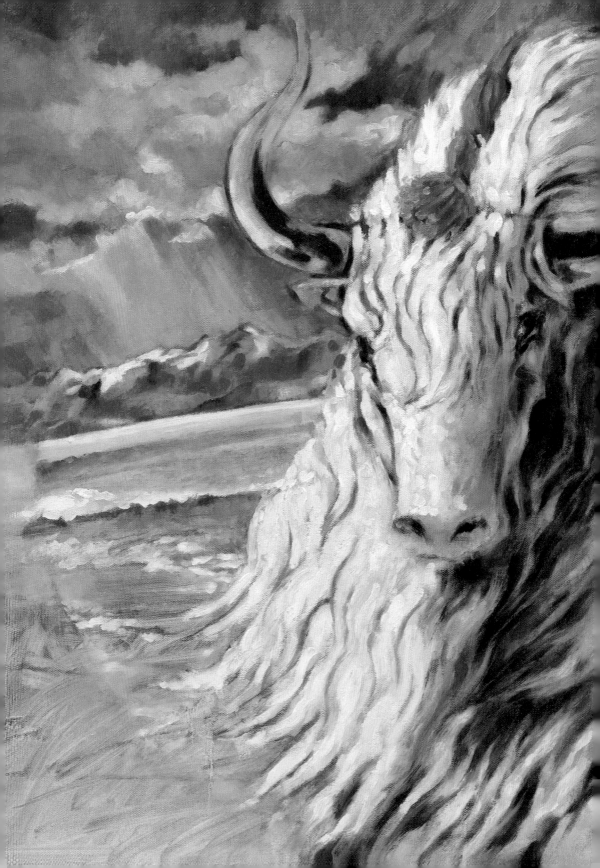

《開拓》油畫
Yak, Oil on Canvas, 610×610mm, 2015

責任編輯：羅文懿

書籍設計：韓秉華

書　名：韓秉華——雙城視覺·進展香港

著　者：韓秉華

出　版：
三聯書店（香港）有限公司
香港北角英皇道499號北角工業大廈20樓
Joint Publishing (H.K.) Co., Ltd.
20/F., North Point Industrial Building,
499 King's Road, North Point, Hong Kong

香港發行：
香港聯合書刊物流有限公司
香港新界荃灣德士古道220-248號16樓

印　刷：
上海中華商務聯合印刷有限公司
青浦工業園 漕盈路3333號

版　次：
2023年10月香港第一版第一次印刷

規　格：
16開　(170mm x 230mm)　194面

國際書號：
ISBN 978-962-04-5130-0

三聯書店
http://jointpublishing.com

JPBooks.Plus
http://jpbooks.plus